U0139646

藝術文獻集成

鐵函齋書跋

〔清〕楊　賓

浙江人民美術出版社

圖書在版編目（ＣＩＰ）數據

鐵函齋書跋/（清）楊賓撰；柯愈春編校.—杭州：浙江人民
美術出版社,2019.12
（藝術文獻集成）
ISBN 978-7-5340-7488-2

Ⅰ．①鐵… Ⅱ．①楊… ②柯… Ⅲ．①漢字－碑帖－題
跋－中國－古代 Ⅳ．①J292.2-3

中國版本圖書館CIP數據核字(2019)第152756號

鐵函齋書跋

〔清〕楊　賓 撰
柯愈春 編校

責任編輯　霍西勝　張金輝　羅仕通
責任校對　余雅汝　於國娟
裝幀設計　劉昌鳳
責任印製　陳柏榮

出版發行　浙江人民美術出版社
　　　　　　（浙江省杭州市體育場路347號）
網　　址　http://mss.zjcb.com
經　　銷　全國各地新華書店
製　　版　浙江時代出版服務有限公司
印　　刷　三河市嘉科萬達彩色印刷有限公司
版　　次　2019年12月第1版·第1次印刷
開　　本　880mm×1230mm　1/32
印　　張　6.375
字　　數　90千字
書　　號　ISBN 978-7-5340-7488-2
定　　價　49.80圓

前言

《鐵函齋書跋》的作者楊賓（一六五〇—一七二〇），字可師，號耕夫，別號大瓢，浙江山陰人。生活在清朝康熙年代。因爲父親楊越受通海案牽連而被流放寧古塔，導致家庭毀碎，顛沛流離，楊賓成了那個時代幾乎被遺棄的人物。但他對當時社會文化的發展，仍然作出了自己的貢獻。除了所撰《柳邊紀略》向爲學術界所稱道外，他用畢生精力，從事碑帖收藏、鑑別與書法傳授，爲中國碑學研究作出重要貢獻。楊賓作爲清代康熙年間書法鑑別大家，傳世的《鐵函齋書跋》、《大瓢偶筆》等，所論獨具見解，是中華傳統文化的重要内容。

《鐵函齋書跋》六卷，清烏絲欄鈔本，版心書「天尺樓鈔」四字，録跋一百七十篇，排列不按所跋碑帖時代，鈔録精整，學術界認爲是較好的版本，今爲校勘底本，簡稱「天尺樓鈔本」。書中諸篇凡未注明出處者，皆據此本編録。此次輯校，參考楊霈道

光間刻四卷本編排方法，按所跋書家時代排列，重編爲六卷，彙録書跋二百四十篇。

參校本有《鐵函齋書跋》八卷，清鈔本，録書跋一百六十篇，大抵按書帖時代排

序，鈐「翁思益」、「鳳梁珍藏」、「柯溪藏書」、「翁氏茹古閣藏書部」、「郭氏季虎」、「碧

文館」等印，簡稱「清鈔八卷本」；《鐵函齋書跋》六卷，光緒二年魏錫曾家鈔本，鈐

「仁和魏錫曾稼孫之印」、「曉霞」、「徐釗印信」等印，張廷濟批，蕭山王宗炎校，簡稱

「魏錫曾家鈔本」；《鐵函齋書跋》六卷，《涉聞梓舊》第二十五種，清蔣光煦編，道咸

間蔣氏宜年堂刻，此書據道光間楊澥藏清鈔本付梓，録跋一百八十六篇，簡稱《涉

聞梓舊》本；《鐵函齋書跋》六卷，清末鈔本，光緒間凌霞跋，鈐「楊守敬印」、「飛青

閣藏書印」、「古歡閣」、「松坡圖書館藏」等印，簡稱「楊守敬原藏本」；《鐵函齋書

跋》六卷，道光間顧賢庚鈔本，鈐「顧賢庚印」、「蘭畦手筆」、「郭」「照」「寶鏡齋」、

「張未未」等印，簡稱「顧賢庚鈔本」；《鐵函齋書跋》六卷，清鈔本，鈐「錢唐丁氏正修

堂藏書」、「琴川三疊」、「仲魚過目」等印，簡稱「丁氏正修堂原藏本」；《鐵函齋書

跋》六卷，鈔本，有柏飲過録張蓉鏡批語，簡稱「張蓉鏡批本」；《鐵函齋書跋》四卷，

道光二十七年鐵嶺楊霈粵東糧道署刻，簡稱「楊霈編本」，録跋一百八十六篇，附《蘭亭考》一篇，按所跋碑帖時代排列，編者對原書題目及内容删改甚多，不少改動歪曲原意，此刻四種，據批注及收藏者分別簡稱爲「周作人原藏本」、「王秉恩原藏本」、「重叔原藏本」、「餘蔭堂原藏本」；《鐵函齋書跋補》一卷，清翁方綱輯，清鈔本，輯散佚書跋十五篇，簡稱「翁方綱輯補本」。

　　書中所收可能還有遺漏，點校或有可商之處，校注也不盡恰當，諸如此類，敬請方家教正。

　　　　　　　　　　　　　　　　　　　　　　　　編　者

　　　　　　　　　　　　　　　　二〇一二年八月二十八日

目録

自　序

余好跋金石之刻，歲月既久，合家藏與他所跋者，彙爲一，得若干卷。

夫前人書跋多矣。自董逌《廣川書跋》後，不下數十家。雖知書者少，其言或未盡合，然考證多出焉。余又安能別出新奇，以附益之哉！

惟是一代有一代之收藏，一物有一物之原委，無前人之題跋，不能知其原；無後人之題跋，不能悉其委。是二者相須爲用，而不能偏廢者也。

況百年以來，碑刻之出地者，如漢之曹全，六朝之崔敬邕，唐之吳文、李輔光、顧良輝、周真靳府君、田仁琬、梁府君、蕭思亮、王居士、張希超、陳司徒者，不可勝數，皆前數十家之所未載者也，而余又遺焉。是金石遇余而厄矣，烏乎可！

若跋之合與否，則前人且有訾議，而余又何責焉，亦存其説而已矣！

康熙四十七年八月大瓢山人自序

一

鐵函齋書跋卷一

山陰耕夫楊賓著

商周秦漢三國碑帖跋

比干銅盤銘〔一〕

碑在汲縣北十五里比干墓上。考薛尚功《鐘鼎款識》云「唐開元四年，游子武之奇，於偃師耕耘，獲一銅片，盤形，四尺六寸，上鏤文」云云。是銅盤在唐時出於偃師也。

張邦基《墨莊漫録》曰：「政和間，朝廷求三代彝器。程唐爲陝西提點茶馬，李朝儒爲陝西轉運，遣人於鳳翔府破商比干墓，得銅盤。中有款識一十六字，獻之於朝。道君皇帝曰：『前代忠賢之墓，安得發掘？』乃罷朝儒，退出其盤。」則盤又出於鳳翔，

而在宋政和間矣。

按林同人《來齋金石考略》云：「《府志》載周思宸云：『至元延祐戊午，學正王悅臨摹《汝帖》勒石。』」夫王寀《汝帖》，刊於大觀三年八月，使是盤果出於政和間，則《汝帖》刻時，盤尚未出，寀又何從而摹刻之耶？其為唐獲無疑。

至臨摹《汝帖》入石，按張淑後記，則又確係延祐間王悅事。其主萬曆間周思宸者，皆不可信。

壇山石刻[二]

周穆王壇山石刻，原跋稱：「宋嘉祐間，縣令劉莊鑿取歸[三]，權郡事李中祐龕置廳事右壁。」而宋人施宿則以為州廳舊石[四]，政和五年取入內府。趙子函遂疑宋金華與己所見皆為拓本。

今此本，乃陳香泉使君親拓之贊皇廳壁者。石質粗頑，確是三代時物，豈靖康後還之州壁耶？抑施宿之言得之傳聞耶？姑記此以俟再考。

金華又摹刻於浦陽山房，余亦見拓本於林同人家。

石鼓文〔五〕

石鼓，本在陳倉野中，唐鄭餘慶遷鳳翔府。宋大觀間，移東都宣和殿，金填其文。

金人入汴，輦歸於燕，剔取其金而棄之。

元皇慶中，始置京師國子監先師廟戟門。左右十鼓，共存二百四十八字。第八鼓，則一字俱無。元人潘迪，別刻《音訓》於旁。

甲申秋，屬友人墨拓，不甚佳。未幾，得一本於慈仁寺南廊，差勝前本。丙戌夏，裝於閩中。

鼓之原委，前人聚訟。韓退之、王弇州、林同人則曰周宣王，董逌則曰成王，馬定國、楊用修、顧亭林則曰宇文周。朱竹垞太史因纂《石鼓考》三卷，而不爲之辨。余則以爲，雖類小篆，而渾淪元氣，不在銅盤銘、壇山石刻下。實希世之重寶也，又何紛紛聚訟爲！

北監連江石鼓文合帖跋

北監石鼓文，古今來議論不一。其指爲文王時鼓而刻詩於宣王時者，韋應物也；指爲成王時者，程大昌、董逌、孫和斗也；指爲宣王者，蘇最、李嗣真、韓愈、張懷瓘、張彥遠、竇臮、竇蒙、徐浩、蘇軾、黃庭堅、黃長睿、都穆、朱存理、趙彥林、王世貞、林侗也；指爲秦時者，鄭樵也；指爲宇文周者，馬定國、温彥威、劉仁本、焦竑、顧炎武也。而余則以爲，嚴正自然，渾淪元氣，實爲希世之寶，前後時代可勿論也。

往於慈仁寺得監本，既取潘迪《音訓》而裝之矣。又屬王兹來拓得斯本，而缺《音訓》，遂取連江吳氏木本裝於其後。然吳氏釋文得之楊用修，頗與潘氏《音訓》不同。朱太史辨之詳矣。兹不具載。

連江石鼓文跋

連江吳襄惠公文華，得舊拓石鼓文於楊用修。用修得之李西涯，實蘇子瞻藏

本也。

康熙初，其後人吳子鈞，屬冶城李登、陳延之、歐陽惟禮，篆而刻之木。連江令楊繼生爲之作序。

壬午冬，余既得國子監本，每以磨渤不全爲恨。一日，過報國寺集市，得小本，完好可讀，喜而誇示於人，遽爲張敬止中丞奪去，復悵悵不已。

乙酉歲，客閩中，有以此獻李質君中丞者。考之，知在連江，因拓得之。是日爲之一快。

再跋連江石鼓文

連江石鼓文，七百二字，相傳楊用修得之李賓之，賓之得之蘇長公。既入《陝西通志》，又刻木石以傳。朱竹垞太史以爲，石鼓在唐時便已殘缺，焉得至明尚有完本，況第三鼓以「六師」二字更「避衆」二字、第四鼓以「六轡沃若」更「六轡囗驁」句，第五鼓增「我來自東」四字、第六鼓每行增一字、第七鼓增「徒御嘽嘽」五句，且以郭注

「惡獸白澤」入正文中，娓娓數百言，皆有根據。而又以長公詩中「模糊半已似瘢胝」爲證，則是本爲升庵僞作無疑。而予取而裝於國學本後者，亦聊存其説，以助後人之鑒別云爾。

李斯泰山碑 [六]

李斯泰山篆，《廣川書跋》稱：「劉跋登泰山[七]，抉剔罽蝕，得九十八字。」《金石録》稱：「大中祥符中，真宗東封，兗州太守模獻四十餘字。」《金石文字記》稱：「《泰山碑》存二十九字，在嶽頂碧霞元君宮之東廡。」此言李斯之原刻也。

又《廣川跋》載：「宋莒公摹四十七字於東平郡，江鄰幾刻石於縣廨。」《金薤琳琅》載：「至元間，李處巽刻劉本於建業郡庠。」《金石文字記》載：「泰安州城內東嶽廟中，別刻一石，止二十九字。」此皆宋元翻刻本也。

今此本，字止二十有九，而古奧深厚，遠勝《嶧山》諸碑。其爲李斯原刻無疑已。

西安嶧山碑 [八]

《嶧山碑》，李斯刻本久亡。《金薤琳琅》曰：「翻刻者，長安本第一，紹興本第二，浦江第三，應天府學第四，青社第五，蜀中第六，鄒縣第七。」

此則宋淳化四年，太常博士鄭文寶刻徐鉉摹本於石。

今在陝西西安府學中，所謂長安本者是也，得於榕城市肆敗帖中。雖有缺字，以其非今時拓本，故特裝而藏之。

郭林宗碑 [九]

《郭有道碑》，相傳中郎舊石，為一秀才盜去。介休令重刻，以應求者。趙子函《石墨鐫華》曰：「今盩厔王正己再刻。」王阮亭《秦蜀後記》又云：「萬曆中，郭青螺重刻。」子函何以不云青螺，而言正己。豈刻者正己，而青螺為之主耶？抑子函、阮亭所傳有一謬耶？

余往於林同人家見一本，乃同人手拓者。然其跋亦正言非原石，絕不言重刻者之爲郭與王也。

此本正與同人本同，故識數語以存疑焉。若其書，眞可謂千古之跌宕矣。

魯峻碑并陰[一〇]

《漢司隸校尉魯峻碑》，今在濟寧州學。鄭樵謂出蔡中郎，而趙明誠則以爲不然。往余入都，舟過濟寧，與《武金吾碑》各拓一紙，幾無一字。今此紙雖澷漫，然有數十字可識，不在《夏承》、《孔宙》之下。而其陰尚有八九。漢碑可貴，故裝而藏之。

尹宙碑[一一]

《尹宙碑》，在鄢陵縣。字類《孔宙碑》，而多磨滅。往在林同人家見拓本，後一孔，頗怪而求之。以鄢陵在僻境，拓碑人所不到，久之不可得。

丁亥冬，書賈持此帖來，字尚完好。余色喜，婦曰：「床頭金盡。」毋奈曰：「衣可

典也。」婦笑而市之。

白石神君碑 [二一]

《漢白石神君碑》，始見於《金石文字記》，云在直隸之無極縣，實未之見也。

丁亥秋，陳香泉使君，以此本易我《瘞鶴銘》，余遂裝而藏之。碑額陽文，惟此與《武金吾碑》、《醴泉銘》，而此更古樸。後題名有元璽字。元璽者，前燕慕容儁年號也。

曹全碑并陰 [二三]

近時學隸者，皆有風氣，如顧雲美學《夏承碑》，則《夏碑》行；鄭谷口學《郭有道》，則《郭碑》行。今朱編修竹垞學《曹景完》，而《曹碑》又行矣。豈果以人轉移耶？亦碑有以自致也 [二四]？

《夏》、《郭》皆古奧，而《曹》則如插花舞女，姿致橫生。又萬曆間，方出郃陽地

一〇

中，字畫完好，見而愛之者，在《夏》、《郭》上。

此本得之漢原朱子，而香泉陳使君又贈以碑陰，遂成全璧。予雖不學隸，然竊以爲篆籀隸楷行草，體不同而筆法同，分而異之者，雖工不傳，雖傳不能久且遠也，烏可不坐臥其下耶！

家藏五鳳磚跋〔一五〕

往於鄰人謝蒼湄家，見舊拓五鳳二年磚，古奧絕倫。因求之數年，不可得，忽忽若有所失。

丁亥六月，過白下門，聞周自幽書肆多古法帖，遂於酷日中尋而得之。是日爲之一快。

甘泉宮瓦跋〔一六〕

榕城林同人，於三原淳化山中，得甘泉宮瓦一片，上有「長生未央」四字。字畫

飄逸有致，因懷之以歸。

當世名公卿，多作詩文以紀其字[一七]。予借觀於三山使院，業已磨礱如鏡，僅存字與界道。色黝黑，若龍尾石。因屬姜子熙文，夜拓數紙。

按《三輔黃圖》，甘泉宮一曰雲陽宮，秦始皇二十七年作，漢武帝建元中增廣之。則此瓦之爲秦爲漢，皆未可知。獨是秦漢字迹流傳絶少，雖不同於《嶧山》《之罘》諸碑，亦可與五鳳二年磚并垂不朽矣。

林同人甘泉宮瓦跋

往歲家弟楚萍客海州，親見李斯「秦東門」三字，在馬耳山石壁間。次日同客再往，遍尋不得。予謂世間神物，往往待其人而傳，家弟素不留心金石，是以交臂失之。

今子野先生一入淳化山中，即得甘泉宮瓦「長生未央」四字，懷之而歸，遍索名卿題詠，遂與殷盤周鼎并傳不朽。而所謂「秦東門」者，竟以遇非其人，終於湮没，抑何宮瓦之幸，而東門之不幸耶！

乙酉冬杪，得借觀於三山使院，摩挲者兩日，夜因書數語於册，以志予感云。

天發神讖碑跋〔一八〕

此吳後主紀功石也。

按《實録》：「天册元年，後主皓於臨平湖邊得石。函中有小石刻，上作『皇帝』字，於是改元天璽。立石刻於巖山，紀吳功德。東觀令華覈文、青州刺史皇象書。」顧寧人云：「石舊在金陵城内天禧寺斷石岡。宋元祐六年，轉運副使胡宗師輦置漕臺後圃，今在江寧府學。」林同人云：「石斷爲三，文殘缺，不可讀。祥符周雪客聯而貫之，作《天發神讖碑文考》一卷。」余神往二十年，始於乙酉冬從同人借觀於七閩使院。聞其有副本，因丐得之。

休明書，在劉纂、岑伯然、朱季平之上，王僧虔稱其「沉著痛快」，袁昂稱其「如歌聲繞梁，琴人捨徽」。

今觀其筆法，生澀險勁乃如此。至其不用批法，挑拔平硬，非篆非隸，弇州指爲

八分。余初未以爲然，及見吾子行《學古編》，乃知此碑正所謂用篆筆寫漢隷者也。

其爲八分無疑矣。

天璽碑

天璽三段石，向傳在南京應天府學尊經閣下。余於丁亥六月過石城門，求之江寧府學，不得。遇江寧縣學張廣文安谷，則曰：「今之江寧府學，故國學也。今之江寧縣學，乃應天府學耳。石固在我拓後。」因從安谷往觀之。三石皆圓，約圍七尺餘。中一石，高三尺五寸，東西高各二尺五寸。謀於安谷，思拓之，而安谷適捧檄他出。

忽有人持此來市，遂以微值得之。

往聞周子雪客，取三段石，聯而貫之，作《天璽碑考》三卷。今雪客已下世，書籍散亡。友人王伏草云雪客稿在其家[一九]，其兄安節爲之賦，伏草有《續考》，而皆未得一觀。而此本猶不可讀，又此行一恨也。

林同人天發神讖碑跋

《閣帖》皇象書，緊嚴深厚；《天發神讖碑》，生澀峭厲，似出兩人之手，然而奇古則一也。予夢想二十餘年，今始一見，而同人竟藏數本於家。恨予所攜碑帖無多，又無同人之所欲得如稼堂《校官碑》者，可以彼此相易。對此惟有浩嘆而已。

跋余氏翻刻宣示帖^{〔二〇〕}

往見陸其清家宋拓《宣示》，絕非《遵訓閣》、《寶賢堂》、《停雲館》可比，寢食不忘者經月。

癸未冬十月乙亥，偶過專諸故里，市得此紙。雖新拓，而神骨似陸本。究其所自，蓋萬曆間余少愚翻刻本也。

少愚鐫石，不在章田、馬士鯉下。手鐫《聖教序》、《醴泉銘》、《黃庭經》及此石，藏於家，而吳人不知也。故特表而出之。

宣示帖跋[二一]

《宣示》真迹，既入王敬仁棺中，傳世者惟右軍扇本[二二]，刻入《淳化帖》，而《淳化》真本，余尚未之見也。見者，吳門陸氏宋拓本而已。此本不知所自出，疑即萬曆間余少愚翻刻本。雖不及吳門陸氏，然古雅純樸之致，已非《遵訓閣》、《停雲館》所及。若叔寶之，宜矣。

余氏宣示跋[二三]

鍾成侯尚書《宣示帖》，相傳王導藏衣帶中。過江後，與右軍，乞王敬仁。敬仁亡，其母入其棺。

《淳化》所收者，右軍臨本也。今之《閣帖》，又從《淳化》子孫翻刻，是以行世者多無足觀。

此獨樸茂古雅，與他刻不同，疑從宋拓《淳化》翻出，余最愛之。以棐公知書，故

取而相似。

昔開元間，蕭令奏滑州人家藏右軍《宣示》，敕令齎書赴京，賜絹百匹。今余此帖，雖非滑州藏本，要亦堪與《淳化》并珍，不知棐公以爲何如也[二四]？

勸進碑[二五]

右《魏公卿上尊號碑》《隸釋》云「勸進之詞不一，此蓋其最後一章」也。與《受禪》，皆出鍾太傅手。弇州以太傅手腕，不書前後《出師表》爲恨，此非通論也。古今來書，以人重者，諸葛武侯、顏魯公、范文正公、岳武穆、文信國是也。書以人廢者，曹操、章惇、蔡京、秦檜之屬是也。人廢而書不廢者，惟李丞相、蔡中郎、鍾太傅而已。書以人廢者，曹而猶不免於後人之譏，人亦烏可不自立哉！因書以自警，并告夫後之學者。

受禪碑[二六]

曹魏《受禪碑》，劉禹錫指爲梁鵠書，而歐陽文忠公則主顏清臣之説，定爲鍾繇

書。石在許州，今已毀，此猶是明時拓本也。方嚴遒勁，誠爲古今名刻。然較之《郭有道》、《夏承》、《曹全》，則又有徑庭之別矣。是以師之者，不及三碑之多。今《郭》、《夏》俱再三翻刻，而此猶原本，欲不與《景完碑》并重，可乎？遂裝而藏之。

薦季直表〔二七〕

鍾太傅書，在唐時已不可得，況後世乎！此《季直表》之所以貶於《寓意編》、《書畫舫》諸書也。惟是字畫古樸而媚，筆盡而意有餘，誠有如陸行直、王弇州所云者。

余十三四時有一本，與《黃庭》合裝一册，長而失去。今閱四十四年，復得此本。雖非幼時故物，然與陸氏之失而復得於五十六年之後者，又何異焉！遂裝而藏之。

魏孔羨碑〔二八〕

此魏文帝黃初二年，封孔子二十一世孫羨爲宗聖侯碑也，在今曲阜孔廟中。不

知何人書。其後刻陳思王曹植詞，梁鵠書，乃宋人張稚圭之説。前輩多言其謬。而書實與《勸進》、《受禪碑》同一結體。字畫業已漫漶，此則尚多可讀。得於書賈之手，亦可喜也。

校勘记

〔一〕此篇天尺樓鈔本無，録自清鈔八卷本卷一。

〔二〕「壇山石刻」，楊霈編刻本題爲「周穆王壇山吉日癸巳石刻」。

〔三〕「歸」，楊霈編刻本作「歸州」。

〔四〕「廳」，楊霈編刻本作「廨」。

〔五〕「石鼓文」，楊霈編刻本題爲「周石鼓文」。

〔六〕「李斯泰山碑」，清鈔八卷本題爲「泰山二世詔」。

〔七〕「劉跂」，天尺樓鈔本作「劉政」，據清鈔八卷本、楊霈編刻本及《涉聞梓舊》本改。

〔八〕「西安嶧山碑」，楊霈編刻本題爲「秦李斯嶧山碑西安翻本」。

〔九〕此篇天尺樓鈔本無，據翁方綱《鐵函齋書跋補》增。楊霈編刻本作「漢蔡邕郭泰碑」。

〔一〇〕此篇天尺樓鈔本無，據翁方綱《鐵函齋書跋補》增。楊霈編刻本題爲「漢司隸校尉魯峻碑并陰」。

〔一一〕此篇天尺樓鈔本無，據翁方綱《鐵函齋書跋補》增。楊霈編刻本題爲「漢豫州從事尹宙碑」。

〔一二〕「白石神君碑」，楊霈編刻本題爲「漢無極山白石神君廟碑」。

〔一三〕「曹全碑并陰」，楊霈編刻本題爲「漢郃陽令曹全碑并陰」。

〔一四〕「自致」，天尺樓鈔本作「自取」，據清鈔八卷本及楊霈編刻本改。

〔一五〕「家藏五鳳磚跋」，楊霈編刻本題爲「漢宣帝五鳳二年磚家藏拓本」。

〔一六〕「甘泉宮瓦跋」，楊霈編刻本題爲「漢甘泉宮瓦拓本」。

〔一七〕「其字」，楊霈編刻本作「其事」。

〔一八〕「天發神讖碑跋」，楊霈編刻本題爲「吳皇象巖山紀功碑」。

〔一九〕「其家」，天尺樓鈔本作「其手」，據《涉聞梓舊》本改。

〔二〇〕「跋余氏翻刻宣示帖」，楊霈編刻本題爲「余少愚翻刻鍾繇宣示表」。

〔二一〕「宣示帖跋」，楊霈編刻本作「若宿鍾太傅宣示表」。

〔二二〕「扇本」，楊霈編刻本、《涉聞梓舊》本作「臨本」。

〔二三〕「余氏宣示跋」，楊霈編刻本題爲「贈李棐公余少愚翻本鍾成侯宣示帖」。

〔二四〕「以爲」，天尺樓鈔本無「以爲」二字，據清鈔八卷本及楊霈編刻本補。

〔二五〕此篇天尺樓鈔本無，據翁方綱《鐵函齋書跋補》增。

〔二六〕此篇天尺樓鈔本無，據翁方綱《鐵函齋書跋補》增。

〔二七〕此篇天尺樓鈔本無，據翁方綱《鐵函齋書跋補》增。楊霈編刻本題爲「魏鍾繇薦季直表」。

〔二八〕此篇天尺樓鈔本無，據翁方綱《鐵函齋書跋補》增。楊霈編刻本題爲「魏封宗聖侯孔羨碑」。

鐵函齋書跋卷二

山陰耕夫楊賓著

晋王羲之碑帖跋上

定武蘭亭考

定武《蘭亭》本，歐陽率更所臨，唐文皇刻石禁中。石晋之亂，契丹自中原輦至真定。德光死，遂棄此石殺胡林。慶曆中，李學究得之，以墨本獻定武守韓忠獻公琦。公索之，李瘞地中，而別刻一本以獻。李死，其子負官緡，宋景文公祁爲定帥，乃以公帑金代輸，而取石匣藏庫中，名玉石本。《珊瑚網》云：「宋祁帥定武，有士子携此石至郡，死於營妓家，樂營將孟水清取以獻祁，爲龕石郡齋。」王竹齋則云：「宋景文得之韓忠獻甥家。」蔡絛又云：「熙寧中，孫次公侍郎帥定，有旨納其石於禁中，則又刻石而還之壁。大觀初，詔索諸尚方無有。」

或謂此石亦殉裕陵，一說石置公庫，會火不存。馮京知雍州，以所藏拓本入石，薛師正帥定武[二]，其子紹彭別刻置公寢，以其瘦，又刻肥本，遂剔真本「湍」、「流」、「帶」、「映」、「天」五字。一說剔損「湍」、「流」、「帶」、「左」、「右」五字，一說鑴損「湍」、「流」、「帶」、「天」五字，易之以歸。大觀間，紹彭之弟嗣昌，以進徽宗，龕置宣和殿，或云置艮嶽瑪瑙亭。靖康亂後，留守宗澤見之，馳進高宗。時駐維揚，金騎至，倉卒失之，剗揚帥向子固密蒐，不得。

明宣德四年，東陽何士英爲兩淮鹽運使，得之石塔寺僧井中，缺一角。一云僧發地，得二石，士英命工截齊，合爲一，攜以歸。前所存者十八行，止「猶不」二字；後存者十一行，起「欣俯」二字。其首行蓋重出。

萬曆間，邑令黃文炳强取之。將去，何氏子孫擁車爭之，令怒，擲諸地，石裂爲五，所謂梅花斷本也。

余觀拓本，前石理細，後石粗，確是兩本，然肥瘦相似。

又余生平所見《蘭亭》拓本，不下數十種，無論後世摹本，即開皇本與柯九思家

藏本，皆不及也。

開皇禊帖跋〔二〕

《禊帖》流傳最多，然多唐以後撫本。若唐以前本，目中所見者，惟《神龍》與此耳。《神龍》，相傳爲右軍別本。此則不署姓名，尾後但列開皇年月。按開皇爲隋文帝年號，斯時能書者，無出永禪師之右，右軍真迹，又其素所收掌。而年月小字，又與《千文》真書相類，則此本似出永師之手。獨是師書，左規右矩，不能痛快淋漓。而此則沉鬱頓挫，盡態極妍，如再化其筆墨之迹，則歐、褚皆當避席矣，豈以臨摹乃祖真迹而然。

壬午二月十九日，在京師獲觀，借歸客舍，臨摹三遍，敬識數語，以問世之知者。

萬歲通天蘭亭〔三〕

此本石既刻武后時，而字畫絕類《昇仙太子碑》。豈即武后書耶？

跋東陽何氏蘭亭帖

此東陽何氏所得，維揚石塔寺楔本也。雖前十八行與後十行係兩石湊合，然筆迹相同，俱從《聖教》脫胎，實得率更神髓。就予目中所見，當世所貴重，如開皇本、神龍本、柯九思定武本[四]、潁上本，皆出其下。若他所摹刻，更不必論矣。

余以《玉版十三行》屬寧觀齋從沈芷岸編修易得之[五]，寶愛與《聖教》等。雖有好事如鶴□者，欲以銅硯一枚易一字，勿與也。

又跋東陽蘭亭帖[六]

王竹齋《定武蘭亭跋》云：「宣德四年，兩淮運使、金華何士英得之民間，一面肥本，一面瘦本。」是兩本刻一石也。《珊瑚網》云：「揚州某寺僧，發地得二石，何士英命工截齊，合之為一。前所存者十八行，止『猶不』二字，後存者十行，起『能不』二字。」則又顯然二石矣。

余從前所見前後石，理雖有粗細之分，而字畫不甚相遠。又接縫處裝潢無迹，而何氏所刻《蘭亭考》內，是一是二，總無確語。是以千古疑團，無從解釋。

壬午冬，魏子水村携何氏拓本見贈，確係前後二紙。前紙十八行，止「猶不」二字，與《珊瑚網》同。後紙十一行，始「欣俯」二字，則稍有異。考其故，蓋因從前裝潢家以「欣俯」一行重出，去之以泯其迹。始知《珊瑚網》之說，本有原委，特未見重出一行耳。余今不去重出一行，使觀者有所考證，亦率更令之功臣也。

雖然，余目中所見，無論宋元以後之摹本，即古今所號爲貴重，若開皇本、神龍本、柯九思本、穎上本、三雅齋本，骨力神理，皆出此本下，豈即薛紹彭所刻公寢本與公庫本耶。

姑記所聞，以俟再考云。

陳彥興東陽蘭亭跋

東陽何氏《定武蘭亭序》，王竹齋云「一面肥本，一面瘦本」，是兩本刻一石也。

汪珂玉又云：「揚州某寺僧發地，得二石，何士英命工合齊，截之爲一。前所存者十八行，止『猶不』二字，後存者十行，起『能不』二字。」則又似乎兩石刻一本矣。

壬午冬，魏子水村贈余一本，前後二紙。後紙十一行，始「欣俯」二字。始知珂玉之說不爲無因，特未識後石重出「欣俯」一行耳！

此本與魏本同出何氏，而紙墨加舊。彥興留心金石之學，其言是竹齋而非琦玉，云得之何氏所親之目擊者。

余雖因魏本，信前後兩石之不妄，而終不能親至東陽，一考背面之有無，而水村既略而不言，何氏又言而不備，則余與彥興之疑，又將何自而釋耶！請以質之世之知者。

跋陳秉之東陽蘭亭帖

往孔比部東塘與予言：「東陽何氏《蘭亭》，十八行已前石理細，爲真《定武》，後十行石理粗，係贋本。」予以神骨前後一轍駁之。近見《珊瑚網》載：「宣德四年，揚

州石塔寺僧發地得二石，運使何士英截齊合之爲一。」乃知東塘所云，本非無見。特

以前十八行爲真《定武》[七]，則尚未確耳。

按蔡絛《定武跋》云：「熙寧中，孫次公帥定，納其石禁中。又刻一石還之壁。」

則薛師正所取之石，業已非真，而況士英所得，又非一石耶。第就今日而言，無論後

世摹本，即隋唐以前，如開皇本、神龍本、柯九思本、潁上本，皆在此本之下。則雖謂

之真定武本也可，謂之真昭陵本也，亦無不可。

秉兄，其寶之勿失。

石公東陽蘭亭 [八]

《定武蘭亭》，余所見最多，無出東陽何氏石者。故雖石理尚有可疑，而不得不

以定武真本目之也。余所得何氏本最多，然皆新拓，漫漶幾無筆畫。石公此本，爲宣

德後初拓，筆畫尚多清楚，惜後十一行失去，未爲全璧。然前後本係兩石，而後石差

弱。今既得前石，則後石之有無，固可弗論。毋怪乎石公之以《十三行》、《半截碑》

為況也。

石公索余跋，爲道其大概如此。

姜熙文定武蘭亭跋〔九〕

此東陽何氏《定武蘭亭》也。蒼秀堅勁，當世《蘭亭》，無出其右者。

余始見於寧編修觀齋所，甚欲得之，而京師絕少。惟沈芷岸太史尚有餘者，乃以《玉版十三行》易得一本，有模糊者數字。既而魏水村携一本，相似則絕佳。余甚愛之，而求之不已。

乙酉春，入閩，道經婺女衢，通守王君廣之攝府事，索之得八紙，而以其一與熙文。

唐太宗曰：「學古人書，惟在其骨力。骨力既得，而形勢自生耳。」徐季海曰：「初學宜先筋骨，筋骨不立，肉何所附！」此正所謂得右軍之骨者也。從此入手，而加之以墨池筆冢，幾於晉唐無難矣。

熙文，勉之哉！

李鳳陽何氏蘭亭第一本跋

《蘭亭》拓本，生平所見幾百餘，無出東陽何氏之右者。然尚非真《定武》也。蓋定武真石，歷經李學究、韓忠獻、宋景文、孟水清、孫次公、薛紹彭之手，又出入內府內庫[一〇]。中間不知幾經翻刻，然後歸於留守。縱使留守所進者，萬萬無疑，亦係前後一石。今則兩石湊合。前石十八行，止「猶不」二字；後石十一行，始「欣俯」二字。又前後筆畫，不甚相遠，則兩石俱非真本也，明甚。而何氏每空後石，重出「欣俯」一行，以泯其迹，此汪珂玉輩所以爲之惑也。所可寶者，筆力遒勁，實與《聖教》同軌一轍。

余特愛之，每與長山中丞言。中丞購得數本，以其二與猶子鳳陽，此其一也。昔唐彥猷得歐書數行，遂以名世。趙承旨得獨孤長老吳靜心五字損本，書學大進。今鳳陽果能心摹手追，楮堆墨臼，即此一拓足矣，奚必真《定武》之是求耶！

李鳳陽何氏蘭亭第二本跋

桑澤卿《蘭亭博議》載娑女本有三：一在倅廳，一在郡齋，一在韓澗家。而何氏本不與焉。今存者獨何氏耳。石本二，萬曆間邑令黃文炳強取之去，何氏子孫擁車爭之，令怒，擲諸地，裂爲五，所謂梅花本者是也。今拓者日多，字漸剝蝕，其不爲倅廳諸本之續者幾希。鳳陽，其寶之可也。

鳳陽定武第三本跋〔一一〕

鳳陽有志八法，而尚飄逸跌蕩。初不好《定武禊帖》，繼乃見余所携《聖教》舊本及皇甫君舊拓，始知書重在骨。復取《定武》觀之，遂不忍釋手，既取中丞所得之二，裝而藏之矣。又取其一焉，屬予跋之。昔右軍學衛夫人，不能造微入妙。後見李斯、曹喜篆，蔡邕隸、八分，書法遂高四海。鳳陽，今日其以率更爲李、蔡可也。

李裴公何氏蘭亭跋〔一二〕

卞少司寇如園，家藏《蘭亭》數十種，載入《式古堂書畫考》，而獨不收何氏《蘭亭》。此殆平原君之好士，徒豪舉耳，非真能得士也。余初見於長山，聞余論書，輒喜而不去。今來省其大父，一到即求何氏《蘭亭》，而索余跋。其與司寇之好，相去何如！唐文皇語群臣云：「學書惟在骨力，骨力得，而形勢自生。」徐季海曰：「初學之際，宜先筋骨，筋骨不立，肉何所附？」今此本全以骨力爲主，不在式古堂諸本下。裴公守而勿失，心摹而手追焉，幾於右軍無難矣，又何率更之足云。

裴公東陽蘭亭第二本跋

何氏《蘭亭序》，裴公既得一本，索予跋而寶之矣。又於中丞公所得此本，而裝之。憶癸未、甲申間，都門忽行何氏《蘭亭》，惟沈芷岸、寧觀齋兩編修，孔東塘比部

與予各有一本。其餘求之不得者，望之若景星慶雲。然今裴公得之甚易，而且不一

而足。他日看花上苑，挾是而往，可以傲都下諸公矣[一三]。

沈芷岸定武蘭亭跋

右軍《蘭亭序》，貞觀間自湯、趙、馮、諸葛拓本而外，臨摹最善者，莫如歐、褚二

本，所謂定州、潁上《蘭亭》是也。千一百年以來，雖《定州》《潁上》并駕齊驅，然考

《法書要錄》、《東觀餘論》、《廣川書跋》及《宣和譜》所定，皆尊歐而卑褚，董逌[一四]、

蔡京輩，誠無足重輕，李嗣真、徐浩、張懷瓘，皆唐時書家，去貞觀未遠，鑒定必無差

謬。蓋褚聚指筆端，雖得右軍媚趣，未免骨力單弱，所以有澆漓後學，自鄶不譏之誚。

歐陽則堅守右軍一定之法[一五]，全以骨力為主，不求媚而媚在其中矣。不然者，永禪

師、虞永興何等力量，而肯避其鋒鍔，為之氣奪哉？余家舊有褚本，臨摹幾百遍，獨

《定州》未之見。今觀此本，筆畫工巧，意態精密，實有如《宣和》所稱者。不但非後

人手，并非湯普澈輩所能拓，其為《定州》何疑？而葦間乃以《潁上》相易，以為書估

適相當者，豈別有所見耶？

書此，以問世之精於是者。

跋定武別本〔一六〕

《禊帖》入宋理宗內府者，百十有七；入桑澤卿《博議》者，百五十有二。游克齋家藏者百。大半皆《定武》也，而真《定武》亡矣〔一七〕。此帖以《姜白石偏旁考》考之，無不合。縱非真《定武》，亦薛道祖肥瘦本之類矣，可不寶諸！

題定武潁上蘭亭合帖〔一八〕

法帖種類最多者，莫如《蘭亭》。就昔所傳，宋理宗得百十有七，桑澤卿得百五十有二，游克齋得百，賈師憲爲千者八〔一九〕。夫在宋已如此之多，況今日乎！

余二十年來，所見亦不減百餘種。然蒼老無有過《定武》，秀逸無有過《潁上》者，以出歐、褚兩公故也。此本取《定武》、《潁上》，合而爲一，譬之聚太真、飛燕於一

三四

時，六宮粉黛無顏色矣。雖多，亦奚以爲！

跋婺女褚摹蘭亭 [二〇]

《蘭亭》真迹，既入昭陵，傳於世者，以歐、褚臨本爲貴。然舉世摹刻，以千百計，皆本歐陽，所謂定武本也。若褚臨，不過《蘇氏》、《潁上》、《天曆》及此三數種而已。此本與《蘇》、《潁》不同。沉著處微近《開皇》，驗其首，無「永」字，及前後裝池印記，蓋即宋理宗所藏。

丁集中之婺州府治本，《蘭亭博議》所載之婺女第二本，而《式古堂書畫考》所收之王文惠公本也。歷文惠公、游景仁、晉王府收藏，不知何時復散民間，乃歸我少司寇常公。公風流儒雅，擁書萬卷，近更留意金石之文。錦標玉軸，不可數記。若《聖教》及《定武》善本，必留几案，朝夕諦觀。則是帙也，當與《定武》善本同一珍玩，必不因澤卿一言而忽之矣。

家藏舊拓蘭亭序 [二二]

此肥本《蘭亭》也。紙墨亦舊，余得之於吳門筆賈。

《蘭亭》種類最多，而佳者絕少。昔趙松雪得獨孤靜心本，題跋多至十三、十六。

今此本不知於靜心獨孤本優劣何如 [二三]，而余跋則從茲始矣。

又跋潁上蘭亭帖 [二三]

《潁上蘭亭序》，前人聚訟，或謂出褚登善手，或謂出湯、趙諸君，又有指爲米海

嶽者。余謂海嶽筆法不同湯、趙，豈能蕩逸如是。間取同州《聖教序》、《隨清娛》、

《陰符經》諸帖較之，覺無毫髮之異，謂非登善而何！　若乃婺州府治本，則以沉著見

長，全無媚趣，余反不能無疑矣。

家藏蘭亭 [二四]

此本瘦勁，十七、十八行內，有大裂文，與桑澤卿《博議》所載湖州徐茲本同，而

紙墨亦舊。據此考究[二五]，并後跋并出曾宏父手。

王竹齋《新增格古要論》曰：「淳祐初，宏父刻，置吉州鳳山別墅。」今在浙江山陰縣。正統中，碑石損壞，又繼刻之。前有李公麟《修禊圖》、天台孫綽後序及陸柬之《蘭亭詩》、宋高宗御札、米芾題識。與前序跋不同，是裝潢者之誤也。

方靈皋家藏蘭亭跋

《蘭亭》種類最多，余所見者，不下百數十種，大都從歐、褚翻出。此則與歐、褚絶異，而翻缺一漏字。考桑澤卿《博議》，微與陳簡齋棉紙本及高宗臨本相似。靈皋留心金石，不知以爲何如也？

曾氏蘭亭[二六]

薛稷拓定武《蘭亭》，諸公多不載。豈即悦生堂八千匣中物耶？曾紳跋有手澤語，其爲曾宣靖公臨薛無疑。定武神骨雖未得，然結字疏通，甚似

稷書。況紙墨有古色，曾入内府秘藏乎？洵可寶也。

曾宣靖公臨薛稷蘭亭[二七]

曾宣靖公臨薛稷《蘭亭》，萬曆間章藻刻入《墨池堂帖》，内曾紳跋語、印章悉同。而字畫肥濁，不堪轉折，長短俱異，豈又從此本翻刻耶？記之，以俟再考。

跋快雪堂十三跋蘭亭[二八]

此涿州馮氏快雪堂本也。

風度有餘，骨力未足。昔人云：「承旨日書萬字。」嗚呼，此其所以爲承旨歟！

題姜氏蘭亭帖[二九]

此慈谿姜編修西溟家藏本也。

石廣二尺，長尺二寸，厚一寸許。兩面刻《蘭亭序》二種，其一低一字，吳門黃氏

物。嘉靖末，其子景星携石遷慈，遂歸姜氏編修。原序指爲唐物。低一字本以武塘錢相國跋爲證，高一字本以高麗楔文庫平爲證。編修書用第四指，得豐考功筆法，當世多重之。其言必有端委。往在京師，出楔文本校對，與予言之娓娓。

癸未冬，其嗣君道詠過吳門，拓以見贈。故特命工裝潢，并識其本末云。

静海高氏蘭亭跋[三〇]

高氏新鐫《蘭亭》，甚有風致，不知其何所本。細觀之，與北京報國寺三雅齋本相近。

往查學士刻米氏鈎塡《蘭亭》。予曰：「世間《蘭亭》已多，今又多一種矣。」今於此刻也，亦云。

千金市骨之意乎！

靜海高氏《蘭亭》，不知其所自出，亦復纏綿流便，但軟弱耳。

昔人以千金市駿骨，而千里馬至者三。今棐公好法帖，而寶高氏《蘭亭》，其亦

棐公高氏蘭亭跋[三]

校勘记

〔一〕「薛師正」，天尺樓鈔本作「薛帥正」，疑鈔寫有誤，據楊霈編刻本及《涉聞梓舊》本改。

〔二〕「開皇襖帖跋」，楊霈編刻本題爲「開皇蘭亭序」。

〔三〕此篇天尺樓鈔本無，據翁方綱《鐵函齋書跋補》增。

〔四〕「定武本」，天尺樓鈔本作「定武木本」，據張蓉鏡校本改。

〔五〕「沈芷岸」，天尺樓鈔本此處作「沈芝岸」，該書《沈芷岸定武蘭亭跋》、《姜熙文定武蘭亭跋》等篇皆作「沈芷岸」，據改。

〔六〕「又跋東陽蘭亭帖」，楊霈編刻本題爲「魏水邨所贈東陽何氏蘭亭」。

四〇

〔一八〕「題定武潁上蘭亭合帖」，楊霈編刻本作「合裝定武潁上蘭亭帖」。

〔一七〕「真定武」，天尺樓鈔本無「真」字，據張蓉鏡校本增。

〔一六〕「跋定武別本」，楊霈編刻本題爲「定武蘭亭別本」。

〔一五〕「一定」，天尺樓鈔本、張蓉鏡校本作「一三」，據楊霈編刻本及《涉聞梓舊》本改。

〔一四〕「董逌」，天尺樓鈔本、張蓉鏡校本及《涉聞梓舊》本作「趙逌」，據楊霈編刻本改。

〔一三〕「都下」，天尺樓鈔本無「下」字，據楊霈編刻本及《涉聞梓舊》本增。

〔一二〕「李棐公何氏蘭亭跋」，楊霈編刻本題爲「李棐公東陽蘭亭第一本」。

〔一一〕「鳳陽定武第三本跋」，楊霈編刻本題爲「東陽蘭亭第二本」。

〔一〇〕「出入」，天尺樓鈔本作「出手」，據張蓉鏡校本、《涉聞梓舊》本改。

〔九〕「姜熙文定武蘭亭跋」，楊霈編刻本作「姜熙文東陽蘭亭」。

〔八〕此篇天尺樓鈔本無，據翁方綱《鐵函齋書跋補》增。楊霈編刻本題爲「石公弟舊拓東陽何氏蘭亭序不全本」。

眉批：「『爲真』下疑脫『定武』二字。」

〔七〕「真定武」，天尺樓鈔本無「定武」二字，據張蓉鏡校本增。丁氏正修堂藏清鈔本，佚名

〔一九〕「游克齋得百賈師憲爲千者八」，楊霈編刻本及《涉聞梓舊》本作「游克齋得賈師憲
藏者百」。

〔二〇〕「跋婺女褚摹蘭亭」，楊霈編刻本題爲「常紫侯婺女褚摹蘭亭」。

〔二一〕「家藏舊拓蘭亭序」，楊霈編刻本題爲「家藏舊拓肥本蘭亭」。

〔二二〕「靜心獨孤」，顧賢恩鈔本眉批：「先稱『獨孤靜心』，後稱『靜心獨孤』，獨孤，姓也，
當以先稱爲是。靜心，字也，後行誤倒矣。」楊霈編刻本刪去「靜心」二字。

〔二三〕「又跋穎上蘭亭帖」，楊霈編刻本題爲「再跋穎上蘭亭」。

〔二四〕「家藏蘭亭」，楊霈編刻本題爲「家藏舊本蘭亭」。

〔二五〕「據此考究」，天尺樓鈔本作「此考究」，楊霈編刻本作「此帖考究」，據《涉聞梓舊》
本改。

〔二六〕此篇天尺樓鈔本無，録自翁方綱《鐵函齋書跋補》，楊霈編刻本題爲「內府曾宣靖公
臨薛稷蘭亭」。

〔二七〕此篇天尺樓鈔本無，録自翁方綱《鐵函齋書跋補》，楊霈編刻本題爲「翻本曾宣靖公
臨薛稷蘭亭」。

〔二八〕「跋快雪堂十三跋蘭亭」，楊霈編刻本題爲「快雪堂趙孟頫十三跋蘭亭」。

〔二九〕「題姜氏蘭亭帖」，楊霈編刻本題爲「家藏姜氏蘭亭帖」。

〔三〇〕「静海高氏蘭亭跋」，楊霈編刻本題爲「静海高氏新鐫蘭亭」。

〔三一〕「棐公高氏蘭亭跋」，楊霈編刻本題爲「李棐公静海高氏蘭亭」。

鐵函齋書跋卷三

山陰耕夫楊賓著

晋王羲之碑帖跋下

題潁上黃庭蘭亭帖[一]

潁上《黃庭》、《蘭亭》，自昔相傳爲褚臨本，薛紹彭則謂出湯、趙諸君手。元明間人，又皆指爲米南宮。余謂湯、趙諸君，雖工樠拓，不長於臨。況《黃庭經》，又諸君樠拓之所未及者乎。若南宮，臨摹雖多，焉能瘦勁若是！

今《黃庭》精彩絕倫，在會稽石氏上。《蘭亭》則《開皇》、《定州》而下，無出其右者。謂非登善，烏能辦此[二]。

此本乃潁州寧觀齋所贈，《黃庭》字畫本細，碑家以鐵絲剔之，字遂肥，所謂剔墨本也。

今潁州劉氏，又有翻刻本《蘭亭》，似更精彩。《黃庭》字畫雖細，而神氣索然矣。觀齋云。

跋潁上黃庭蘭亭帖 [三]

潁上井底玉版，一面刻《蘭亭》，一面刻《黃庭》，相傳出褚登善手。《蘭亭》，余家舊有一本；《黃庭》，則購而未得也。

壬午秋，潁上寧編修觀齋見贈此帖，則兼《黃庭》、《蘭亭》而有之。《蘭亭》雖盛行於世，猶出何氏《定武》下。

若《黃庭》，不但非思古齋不及 [四]，即會稽石氏本，亦不及也。烏得以其剔墨微傷而忽之耶？

新得潁上黃庭蘭亭帖跋

潁上《黃庭》、《蘭亭》合帖，余舊有一本，得之寧觀齋者，不甚佳。

甲申春，得不全《黃庭》於維揚，勝於寧本，余頗愛之。與《玉版十三行》合爲一册。

乙酉冬，又得此卷於三山。《黃庭》，與不全本同。《蘭亭》亦在寧本上，可謂合璧矣。

黃庭經跋 [五]

《容臺集》云：「《黃庭》以思古齋爲第一。」此本思翁題識宛然，面籤皆出其手。所謂第一者，此本是也。

再跋黃庭經 [六]

余生平所見思古齋《黃庭》，皆穎上本。此本雖與《穎上》舉止相似，而縱逸則過之，疑即穎上所自出，《秘閣續帖》、會稽石氏、山南杜氏諸本 [七]，皆出其下。而紙墨又舊，真希世之寶也。

潁上玉版黃庭〔八〕

潁上玉版《黃庭》，張登雲原跋云：「出登善手。」余是其言。輒取《潁上》，以爲《黃庭》之冠。然所得者，皆剔墨本。往歲於維揚市一未剔本，又首缺五六行，每有會稽石氏之嘆。獨此墨既未剔，字復完整。瘦而不枯，秀而不弱。登善精神，筆筆活現。臨池搦管，足了一生矣，又奚唐宋拓之是求耶！

不全潁上黃庭跋〔九〕

《黃庭》臨本，莫有善於《潁上》者。費紫薇云：「初拓用硃砂，爲硃砂本；次用墨拓，爲墨本；墨迹久模糊，則以鐵絲剔之，爲剔墨本。」今則原石碎裂，又有劉公戩家翻刻本矣。余舊有剔墨本，不甚佳。甲申三月北行，得此於維揚市肆。雖殘缺七八行，然未經鐵絲本也。

四月立夏日，書於秦郵舟次。

查查浦宋拓黄庭經跋

唐以前善臨《黄庭》者，無過永禪師、褚河南、吳學士、徐會稽四人。褚本在潁上玉版毁未久，人往往得見之，餘皆不易見。

黄魯直謂：「吳本字大於永師，徐則瘦而長。」今此本鋒稜瘦勁，又字形稍長，而折處過重，頗有怒猊渴驥之勢，其爲會稽臨本無疑。況紙墨俱係南渡以前物，迴與近拓不同。查浦寶之在潁本上，宜矣。

代友人跋宋拓黄庭經[一〇]

《黄庭》真迹，在宋時已不可得見，見諸《廣川書跋》者，惟淇水呂先本，而董逌則已辨其非真。若《宣和書譜》所載者，大抵皆景審、吳通微、徐浩、林藻等所臨摹，而《容臺集》則又以褚臨思古齋本爲第一，餘皆未之見也。此本莊重而不拘謹，與陸侍

講瀋成所藏曹氏本相似。雖不能辨其確係何人所臨，而紙墨皆北宋物，譬之定武、穎上《禊帖》，雖非右軍真迹，然出唐人臨摹。而又加以宋拓，寧止「房村」二字直芊千頭而已耶？

因識數言歸之查浦。

舊拓秘閣續帖黃庭經跋

余生平見宋拓《黃庭》，凡五：查編修德尹家藏一本，紙墨甚舊，字大有骨；陸其清家二本，一肥一瘦，皆《停雲館》祖本；宋藥洲學士家藏一本，紙墨與查等，而字微小，亦不甚佳；汪公有家藏一本，字大小類宋本，而微有致，然瘦勁神異，總不及思古齋褚臨本。

此帖得之維揚葉氏，首題《秘閣續法帖》卷第五八，字楷書。

按《秘閣續帖》有二種：其一爲建中靖國初，曾丞相布命劉燾別刻〔二〕，以篆文題籤者；其一則淳熙間修內司模勒禁中者，卷尾易以楷書。

今此本題籤，既符《修內司》卷尾，似爲《淳熙續刻》無疑。然字極莊重，與陸氏肥本毫髮無異，何以《容臺集·書品》又云淳熙續刻《黃庭》即思古齋褚臨本耶？思翁不可復作，記此以問世之知者。

停雲館黃庭經[一一]

停雲館《黃庭經》二：一爲吳學士水痕本，一爲徐季海不全本。摹刻最精，臨池家甚貴之。自石歸常熟錢氏後，張子美翻刻行世，而原刻《黃庭》，遂如景星矣。此本得之金陵市肆，實原本初拓也。

特識數語，以貽諸子若孫云。

家藏山南杜氏黃庭經

余所見《黃庭經》善本，惟虞伯施、褚登善、徐季海、吳通微臨本，而虞、褚爲尤善。

此本水痕絕類通微，而肉中有骨，似非通微所能措手。石麓道人跋云：「出於山南杜氏。」杜氏舊刻《三米蘭亭》，爲世所貴重，而此刻則更見精識[一三]。殆與虞、褚鼎足而傳矣。

陳氏黃庭經

臨《黃庭》者，相傳有智永、歐陽詢、褚遂良、吳通微、徐浩、林藻、景審、黃長睿、米芾、光堯、張九成、趙子昂、錢逵、文徵明十餘家，而其文則無有或異也。

此本第一行，點去二「有」字；第十四行，易「搖俗」爲「淫欲」。與諸本皆不同。書在吳、米間，而不知其所自出。余以其有至正、洪武二跋，斷爲明以前拓本。

不知具眼者，以爲何如也？

跋余氏黃庭經[一四]

此萬曆間，蘇州余少愚翻刻本也。

時代遷流，贗鼎日衆，無論右軍真迹不可得，即唐人臨本，亦不可得。米氏《書史》云：「宋駙馬王詵使蘇州，裱匠之子呂彥真摹一本，與唐臨本并行。」今此本蛀痕類《停雲》，而骨力過之。再傳而後，紙墨稍舊，有不與呂彥真本并行耶？

書此以爲後日之驗。

再跋余氏黃庭經[一五]

黃庭臨本，見諸載記者，有智永、褚遂良、吳通微、徐浩、景審、林藻諸人。而余所見宋拓，則褚、吳、徐三種而已。

此本刻於吳門余氏[一六]。雖遜褚臨穎上本，然骨力堅勁，似勝於吳學士。豈從季海翻出耶？棐公具眼，必能辨之矣。

徐鴻寶舊拓黃庭 [一七]

臨《黃庭》者十餘家，以歐、褚、徐、吳爲得右軍之一體。此則翻吳學士本也，而紙墨亦舊。鴻寶徐子，寶而藏之，宜矣。

舊拓館本十七帖

館本「敕」字十七帖，余所見頗多，無有勝餘清齋硬黃本者，而此本則又過之。余得於白下門，紙墨亦舊。雖不知其所自出，就余所見，則第一矣。

再跋舊拓館本十七帖

朱長文《墨池編》云：「尾帖有大『敕』字及『僧權』二字不全者，乃唐本，最佳。」今此本「僧權」二字不全，確有如長文所云者，其爲唐本無疑。

硬黃本十七帖

古今碑帖，何者最著，則何者翻刻最多。館本《十七帖》其一也。因前人有「館本至佳」一語。沿至今日，遂不止尹子求一本矣。

此乃館本中之別出者，與尹本不同，流傳原委，確有可據。吳用卿刻入《餘清齋法帖》，明清以來，價比圭璧。

今帖石已散如此，初拓者尤當寶愛，殘缺無害也。

姜西溟宋拓十七帖〔一八〕

此帖有名海內。余與葦間先生同客京師數年，不得見。先生歿後八年，始得觀於吳門之鄉思樓，豈見之遲早亦有定數耶？

跋十七帖

舊傳《十七帖》，爲賀監臨本，李後主刻之石，王著又翻刻。又聞館本有「敕」字

者第一。明尹子求摹本，亦有「敕」字。

往於姜西溟編修寓齋，見有「敕」字本，其爲王著，爲後主，俱未可知。然紙墨甚舊，非南渡以後物也。

此本雖無「敕」字，而神骨與姜本近，故特存之。

方靈皋家藏十七帖跋

《十七帖》，世以館本有「敕」字者爲貴。然宋元以後，翻刻者皆有「敕」字，頗難辨識。如葦間家藏宋拓本，有梅村、倦圃諸公跋者，海內多稱之。而刻手甚劣，反不若明刻馬莊甫、魏道輔本。

此則哲宗時曾丞相布[一九]，命劉燾刻入《秘閣續帖》者。刻手精工，又係當時初拓，實勝葦間本遠甚，而世無知者。

至於余乃得觀而跋之，豈帖亦有遇不遇耶？書此不禁三嘆。

家藏十七帖

《十七帖》，世以館本有「敕」字者爲貴[二〇]，此宋時語也。至於今，則無有無「敕」字者矣，而多不足觀。

姜西溟本，雖有名翻，不如方靈皋之無名者。然靈皋本秀弱，此則蒼勁矣。雖不知其所自出，然實可寶也。

東方像贊跋[二一]

《東方贊》，善本最難得。往年得宋拓冰裂紋本，亦不當意，爲友人取去。此本似《寶晉齋》，而脫漏多於《寶晉》。雖不知其所出，然挺拔精能，諸本皆不及也。

跋戲魚堂東方朔畫贊

《廣川書跋》云：右軍寫《畫贊》，與王敬仁。敬仁亡，其母見平生所愛，内棺中。

又曰：開元搜訪校定大王書二卷，畫贊第二。韋挺斷以爲僞，則此書不傳久矣。何以褚登善書目，又列周公東征之上，豈登善鑒定反出韋挺下耶？

此帖不知取何本摹石，觀其字畫險勁，類《搗素賦》、《道因碑》，迥非《寶晋齋》、《停雲館》可比。弇州論《戲魚堂帖》，尚在《潭》、《絳》之下，而神采已如是，若得右軍真本，不知更作何觀？ 吾不能不恨敬仁之母矣。

康熙四十一年九月二十六日跋。

樂毅論跋 [三]

《樂毅論》，世無善本。 此不全本，團結精能，有拔山扛鼎之力，《樂毅論》中第一本也。

雖續狗尾，庸何傷！

跋樂毅論

善摹《樂毅論》，見諸雜記者，在唐則有馮承素，在宋則有王著，在元則有趙承旨。而《修內司》[二三]、《會稽石氏》、《寶晉齋》、《星鳳樓》、《停雲館》諸帖，又各有翻刻，遂致紛紜雜亂，莫可考證。

求所謂秘閣本、高學士家藏本，且如景星慶雲，而況於右軍手刻乎？

此本圓潤堅厚，不在秘閣下，故裝而藏之。

斐公快雪堂樂毅論跋

《樂毅論》，善本絕少。余見王孝廉用儀家宋拓本，後有永和年月者，亦平平。

似與《停雲館》不全本、《墨池堂》海字本不相上下。

此則快雪堂趙臨本也，又與國子監趙臨本不同。承旨雖未得右軍筆法，然娟好

流便，亦王元美所謂出宋人之上者也。

裴公裝而藏之，要上性之所近歟？

跋曹娥碑[二四]

《曹娥碑》，右軍、北海皆曾一書。予見查查浦、陸其清家有宋拓本。查瘦陸肥，不知其果出王、李手否也？而世共寶之，幾與隋珠、和璧等。此本近查，而拓不甚舊，或曰真賞齋物也。故附於《真賞》、《黃庭》之末云。

曹娥碑跋

此本不知所出，且多訛字。然刻手甚佳，而紙墨俱舊。生平所見，無出其右者。

校勘記

〔一〕「題潁上黃庭蘭亭帖」，楊霈編刻本題爲「寧觀齋所贈潁上黃庭蘭亭剔墨本」。

〔二〕「烏能辨此」，天尺樓鈔本作「烏能辨此」，據魏錫曾家鈔本改。

〔三〕「跋潁上黃庭蘭亭帖」，楊霈編刻本題爲「再跋寧觀齋所贈潁上黃庭蘭亭」。

〔四〕「不及」，魏錫曾家鈔本、楊霈編刻本及《涉聞梓舊》本作「可及」。此天尺樓鈔本作「不及」。丁氏正修堂藏清鈔本，佚名批：「『可』，疑作『不』。」

〔五〕「黃庭經跋」，楊霈編刻本題爲「董思白籤題思苦齋黃庭經」。

〔六〕「再跋黃庭經」，楊霈編刻本題爲「舊拓黃庭經」。

〔七〕「山南」，天尺樓鈔本作「南山」，據魏錫曾家鈔本、楊霈編刻本及《涉聞梓舊》本改。

〔八〕此篇天尺樓鈔本不載，錄自翁方綱《鐵函齋書跋補》。

〔九〕「不全潁上黃庭跋」，楊霈編刻本題爲「潁上黃庭經不全本」。

〔一○〕「代友人跋宋拓黃庭經」，楊霈編刻本題爲「代跋查查浦宋拓黃庭經」。

〔一一〕天尺樓鈔本作「丞相希」，據張蓉鏡校本、楊霈編刻本及《涉聞梓舊》本改。

〔一二〕「丞相布」，天尺樓鈔本作「丞相希」，據張蓉鏡校本、楊霈編刻本及《涉聞梓舊》本改。

〔一三〕「更見精識」，天尺樓鈔本作「更見精」，據楊霈編刻本及《涉聞梓舊》本改。

〔一二〕「停雲館黃庭經」，楊霈編刻本題爲「停雲館原本初拓黃庭經」。

〔一四〕「跋余氏黃庭經」，楊霈編刻本題爲「余少愚翻刻黃庭經」。

〔一五〕「再跋余氏黃庭經」，楊霈編刻本題爲「李棐公余少愚翻刻黃庭經」。

〔一六〕「余氏」，天尺樓鈔本、張蓉鏡校本皆作「俞氏」，據楊霈編刻本及《涉聞梓舊》本改。

〔一七〕此篇天尺樓鈔本不載，録自清鈔八卷本卷三。

〔一八〕「姜西溟宋拓十七帖」，楊霈編刻本題爲「姜西溟家殘本十七帖」。

〔一九〕「丞相布」，天尺樓鈔本作「丞相希」，據張蓉鏡校本、楊霈編刻本及涉聞梓舊本改。

〔二〇〕「世以館本」，天尺樓鈔本作「以館本」，據清鈔八卷本改。「爲貴」，天尺樓本作「爲最」，據清鈔八卷本改。

〔二一〕「東方像贊跋」，楊霈編刻本題爲「晋王羲之東方朔畫像贊」。光緒間柏飲鈔本，書眉佚名朱批：「《清儀閣題跋》附録此則，此帖上有『劉御史』三字。」

〔二二〕「樂毅論跋」，楊霈編刻本題爲「王右軍樂毅論不全本」。

〔二三〕「修内司」，天尺樓鈔本作「修内史」，據楊霈編刻本、《涉聞梓舊》本改。

〔二四〕「跋曹娥碑」，楊霈編刻本題爲「孝女曹娥碑」。

鐵函齋書跋卷四

山陰耕夫楊賓著

兩晉南北朝碑帖跋

跋魏水村玉版十三行〔一〕

吳興云：「《洛神賦》，思陵獲九行百七十六字。米友仁跋，賈似道復得四行七十四字。作兩截裝，有『悦生』及『長』字印。」此《玉版十三行》之所由刻也。

癸未新春，因陳鴻臚欲購此玉，余獲見於京師，其爲悦生堂故物與否，余不能辨。然洪清遠去今未遠，玉版墨拓不應模糊若是，況字畫疏蕩精彩，雖不敢定爲大令真本，要在吳興臨本之上，豈清遠輩所能辨耶？

水村寶之，勿爲浮言所惑可也。

跋新得玉版十三行〔二〕

《玉版十三行》，相傳賈師憲得子敬真迹，鑴於于闐碧玉。萬曆間，或從葛嶺斫地得之，歸泰和令陸夢鶴。

今此版轉入京師，余曾見之，水蒼色，似玉，實則石也。模糊「書令」等十八字，後有宣和印。「宣」字亦模糊。

按《容臺集》云：「趙吳興得《十三行》於陳集賢灝，自題此晉時麻紙；思陵獲九行，米友仁跋；賈似道復得四行，作兩截裝，以『悅生』印及『長』字印款之。」夫似道既以于闐玉刻十三行，豈有不刻子敬真迹，反刻他本之理。今版末有「宣和」印，而無「悅生」等印及小米跋，則非悅生堂所刻明矣。

朱文益云，從祖四桂老人，見其外祖錢塘洪清遠，翻刻《十三行》於玉，則似乎別有一本。然清遠至今不百年，不應模糊若是。況字畫疏蕩精彩，要在吳興臨本之上，豈清遠所能辨耶！

癸未秋，王子耳谿贈余一本，既易東陽《禊帖》矣，耳谿又復贈此，故特記所聞見，以俟世之知者。

再跋玉版十三行

《玉版》在京師一友人處，余告於陳鴻臚實齋翁。比部康飴曰：「此吾浙舊物也，詎可落他人手！」鴻臚欲得之，而不果。

康熙癸未春，康飴督學嶺南，遂以白金三百易之而去。然余尚因文益之說，疑爲洪氏新玉。

甲申三月，過蕪城，見新安吳禹聲宋拓，與此校對，毫髮無差。惟「我」字戈法更瘦勁，而「宣和」印「宣」字，則比余本完好[三]。始知康飴所得，確係原物。不然，何與宋拓本符合如是耶？

四月初八日，宿遷舟次再記，入都後當示鴻臚，并以報康飴云。

翁蘿軒十三行玉版跋

陸冰修先生云：「賈秋壑得子敬十三行，鐫於于闐碧玉。萬曆間，或從葛嶺研地獲之，歸泰和令陸夢鶴。」朱文盎云：「此非宋刻也，乃錢塘洪清遠所刻。余從祖四桂老人，親見玉工鐫字。」是二說者，尚未知其孰是。

甲申三月，於維揚吳禹聲家見宋拓本，與此纖毫無異。但「我」字戈法尚細，「宣和」「印」「宣」字全耳。始信宋時已有此刻。若洪氏本，亦於維揚杜氏見之。妍媸不啻徑庭，文盎徒聞四桂老人之言，遂爾誤認爲一，不知其又從此本翻刻也。至陸説，余亦未敢深信。蓋此刻，非獨有「宣和」印，而無「悦生」、「長」字印，又無小米跋，與《容臺集》所載秋壑家晋時麻箋不同。豈秋壑所刻非麻箋耶！抑此玉不刻於秋壑，而刻於宣和耶？

自泰和後，又經觀橋葉氏、王氏，數年前轉入京師，其主意欲問售。余謂此吾浙舊物也，不宜使之淪落於此，蘿軒遂以重價購之。

乙酉、丙戌間，余客閩中，蘿軒則督學嶺南，貽余墨拓數本，且屬余考其源流，因為述所聞見如此。

若夫字之秀勁圓潤，行世小楷無出其右者。趙文敏題《曹娥》卷云「親見呂仙，聞吹玉笛」，余於此刻亦云。

再跋玉版十三行 [四]

蘿軒既得《玉版十三行》，乙酉冬自嶺南寓書，索予跋。丙戌冬，以端谿石鐫跋於後，拓一紙，寄予。予書本惡，刻工鐫前後戈趯，又作時下書，皆作捲筆，殊可恨也。

姜熙文玉版十三行跋

《玉版十三行》，相傳出賈師憲家。余以其與《容臺集》所載兩截者不同，又無「悅生」印與小米跋，嘗與友人辯之。然宋刻則斷斷無疑也。

近歸武林翁康飴，康飴自嶺南寓書索予跋，將以端谿石刻之，而先拓數紙寄余。

因以其一與熙文[五]。當世小楷，苦無善本。大概骨勝者生強，肉勝者軟弱。此則骨肉停勻，風神奕奕，絕無二者之病。

熙文心摹手追，進而不已。於書一道，其庶幾矣乎。

再跋熙文十三行

《十三行》，見諸記載及目擊者，凡十有一，大都皆臨本也。

一唐人硬黃本。字類鍾太傅，宣和七璽完，前有「亡宋南廊庫經手郭溥」九字，下有押，後有公權跋。

一字類唐臨本，而無璽押，後有公權及柳璨、周越跋。

一字款與上同，無周越跋。

一《秘閣續帖》本，類小歐。

一趙吳興收藏本。《容臺集》曰：「吳興得之於陳灝，自題此晉時麻箋。思陵獲九行，凡百七十六字，米有仁跋。賈似道復得四行，七十四字，作前後兩截裝。以『悅

生』印及『長』字印款之。」

一吳中章氏翻刻本。

一會稽石氏本。

一停雲館本。

一戲鴻堂本。乃董思白摹，項子京家藏宣和本。

武陵洪中丞又有翻刻本。

其一則此本也。

若宿玉版十三行跋

若宿素不學書，丙戌春從余閩中。適翁康飴學憲寄余《玉版十三行》，因以一紙與之。

夫書之品有二：曰老健，曰飄逸。二者每不能兼，今此則兼而有之。余定爲北宋以前刻，而書則疑出陸柬之手。

若宿果能寢饋於斯，楮堆墨臼，幾於古人無難矣。

若宿，勉之哉。

李鳳陽玉版十三行跋

《十三行》，舊推七璽柳跋，唐臨本與《秘閣續帖》本爲佳。然唐臨本似鍾士季，《秘閣續帖》本似歐陽蘭臺。沉著險勁則有之，風致則未也。此本相傳悦生堂刻，于闐玉爲之，而莫知其所自出。沉著風致，殆兼之矣。近歸武林翁康飴，康飴寄數本，索予跋。予以其一贈鳳陽，而識其原委如此。

李棐公玉版十三行跋

唐自咸亨以後，館閣中無不習懷仁《聖教序》，一時相傳，遂有「院體」之目。吳學士，其最著者也。

今時亦有所謂南書房體者，大都以趙承旨、董宗伯爲歸。雖其習而名於時者，未

知於吳學士爲何如。然時論所推，則與唐之院體同。不合是體者，雖鍾、王無取焉。

於陵棐公李子，年少多才，而甚好書。省其大父中丞公於閩中，問所宜習於余。

余曰：「子方進取，不能不摹南書房體，然而鍾、王則楷書之祖也，烏可背之。兼之

者，其惟《玉版十三行》乎！」棐公遂購而裝之。

棐公勉之哉。心慕手追，從此凌趙駕董[六]，易易耳。如猶以爲未足也，則更有

《聖教》一序在。

跋玉版十三行贈林同人

翁蘿軒家藏《十三行》玉版，舊傳賈秋壑刻子敬真迹，余嘗辯之。

甲申春，於維揚吳氏見紹興拓本，「我」字戈法雖極瘦勁，「宣和」「宣」字殘而不

缺，然漫漶已十有餘處，不但非南渡物，且不出北宋人手。此予所以有唐人刻、陸司

議臨本之説也。

丁亥春，予將去閩，以《玉版》拓本留贈同人，因書鄙見如此。

舊館壇記碑〔七〕

陶隱居書，見諸記載者，有《黃庭外景經》、《大洞真經》、《隱訣畫板帖》、《入山帖》、《舊館壇記》五種，而皆未之見。

緣前人多稱《瘞鶴銘》是隱居筆，遂以隱居書皆《銘》一例。

今觀此帖，中規合矩，沉著方嚴，全從《勸進》、《受禪》等碑脫胎，似與《瘞鶴銘》別一結法。

隱居《上梁武帝啓》云：「逸少學鍾，勢巧形密。」武帝答云：「稜稜凛凛，常有生氣。」余於此帖亦云。

瘞鶴銘〔八〕

《瘞鶴銘》在焦山之麓，相傳爲雷所轟，斷爲三，故又名《雷轟石》。夏秋恒沒水中，冬春涸出。又有一石俯臥巖下，高僅二尺許，非仰臥不可拓，拓時墨汁淋漓，落面

目間，以是拓者多畏而避之。

余於甲申三月，偕張子殿颺，携手坐其下，窮日之力，得五十二字。自喜過望，以爲所得雖不及歐陽公，而過朱樂圃、袁尚之、王弇州、周吉甫遠甚，第不甚清楚。與陳香泉太守易《白石神君碑》、《壇山石刻》而屬殿揚再拓，久之不得。

己丑春，忽從書賈得七十八字，遂比歐公多十餘字，喜更可知已。

按《瘞鶴》釋文，如董逌、邵元、張力臣，俱不相同，未知孰是，今始依力臣所圖裝之。若其書之爲右軍，爲陶隱居，爲顧況，爲王瓚，前人論之詳矣，余不暇辨。

林同人瘞鶴銘跋

《瘞鶴銘考》莫詳於張力臣一圖。然「偃卧一石，華表留形」三行，與「江陰真宰」三行，乃東西平對，中間止隔一石，非若圖之斜曲也。

予於甲申三月十一日至焦山，拓得「歲得於華」、「未遂吾翔」、「山之下仙家」、「相此胎禽浮丘」、「華表留」、「形義惟仿佛事亦微」、「厥土惟寧」、「後蕩洪流前固重

掩華表」、「奚集真侶瘞爾」、「江陰真丹陽外」五十六字，尚有「宰」、「仙」、「尉」、「爽」、「堭」、「勢」六字，在石隙，不可拓。若宋人補刻三十二字，則以日暮，未之及也。

此碑恒沒水中，最難拓。相傳袁尚之得十六字，周吉甫得十七，弇州得數字，朱樂圃得四十。最多者莫如歐公，然亦僅六十餘字。今此拓多至八十餘字，豈非造物者於長林獨厚耶？寶而藏之，宜矣。

崔敬邕墓志銘〔九〕

往見《居易錄》載，安平令陳君掘地，得北魏崔敬邕墓志銘，求之不可得。

丁亥秋七月，陳香泉太守，忽以此碑拓本見贈，不禁狂喜。

唐以前碑，出土最遲者，在明萬曆間，則有漢《曹景完碑》、唐吳將軍《半截碑》。

在今則有唐《蕭思亮墓志銘》、《陳巖墓志銘》。此雖不及曹、吳，然沉著蕩逸，自在蕭碑之上，若陳司徒瞠乎後矣。

北齊孔廟殘碑〔一〇〕

此北齊乾明元年孔廟碑也。殘缺幾無完字，然筆畫方整渾厚，似從《衡方》、《孔宙》諸碑來。

丁亥秋，於申惠吉所易得，裝而藏之，以存一代之迹云。

校勘記

〔一〕「跋魏水村玉版十三行」，楊霈編刻本題爲「魏水村玉版十三行」。

〔二〕「跋新得玉版十三行」，楊霈編刻本題爲「王耳谿再贈玉版十三行」。

〔三〕「比余本完好」，天尺樓鈔本作「宋拓本符合好」，據楊霈編刻本及《涉聞梓舊》本改。

〔四〕「再跋玉版十三行」，楊霈編刻本題爲「書手跋玉版十三行後」。

〔五〕「與熙文」，天尺樓鈔本、《涉聞梓舊》本作「似熙文」，據清鈔八卷本及楊霈編刻本改。

〔六〕「從此」，天尺樓鈔本作「徒此」，據張蓉鏡校本、楊霈編刻本及《涉聞梓舊》本改。

〔七〕此篇天尺樓鈔本不載，録自翁方綱《鐵函齋書跋補》，楊霈編刻本題爲「梁陶弘景上清

真人許長史舊館壇記碑」。

〔八〕此篇天尺樓鈔本不載，録自清鈔八卷本卷二。

〔九〕「崔敬邕墓志銘」，楊霈編刻本題爲「北魏營州刺史臨青男崔敬邕墓志銘」。

〔一〇〕此篇天尺樓鈔本不載，録自清鈔八卷本卷四。

鐵函齋書跋卷五

<div align="right">山陰耕夫楊賓著</div>

隋唐五代碑帖跋

跋家藏智永千文〔一〕

永師書真草《千文》八百本，余鄉董氏藏其一，爲其女盜歸車水張氏。其子陞，宦延平，《千文》藏於家，邑令景融搜而奪之。融死，質東海徐氏，陞遂取鈎出副本，勒之石。余曾見之，不若此本遠甚。

此本骨肉停勻，正蔡君謨所稱「唐太宗橅寫律召調陽」者也。

藏於家二十年，癸未秋，始屬從弟石公裝而寶之。

再跋智永千文[一]

濟谿隱夫云：「永師《千文》，殘闕數百字，王知微補之。」又云：「翻刻者不一而足。」則永師真本，在宋時已難得矣，而況於今日乎！

今日行世者，有杭州拓、嘉興拓、蘇州拓，皆莫知其所自。此則陝拓也，相傳即知微本。

按知微書雜永師中，正如猶之於薰，珷玞之於玉，當不待蔡君謨、歐陽永叔而後知之。

此本純一不雜，絕無補綴之迹，而又筆筆穩秀，與薛尤宗跋同一蹊徑。疑即尤宗臨摹，當俟博雅者辨之。

歐書皇甫誕碑跋[三]

信本書，以《化度》、《醴泉》、《虞恭公墓志銘》、《皇甫誕碑》爲最。

余於王黃門東發寓，見《醴泉銘》；陳孝廉對初家，見《虞恭公碑》；汪編修安公家，見《化度寺碑》。皆舊拓也。獨未見《皇甫》善本。

此雖萬曆以後拓，然風神猶在。正王元美所云「比之信本他書，尤爲險勁」者。

若趙子函「晋法一變」之説，則吾未敢以爲然也。

皇甫君碑〔四〕

信本碑版，方嚴莫過於《邕禪師》，秀勁莫過於《醴泉銘》，險峭莫過於《皇甫君》，而險峭爲尤難。此《皇甫碑》之所以貴也。

余有一本，粘於書帙，便入篋笥。兹本得自閩中，紙墨甚舊，遂裝而藏之，以傲《醴泉》。

若其險峭之筆，余尚未能學也，亦取以救吾庸而已。

邕禪師塔銘〔五〕

《邕禪師塔銘》，予生平所見，惟汪安公太史所藏，爲南山佛寺真本。餘多會稽

高氏、海寧陳氏諸翻。

此雖不全，逼真南山佛寺本也。按《春雨集》載范諤跋〔六〕，知碑毀於萬曆間〔七〕。則未毀以前本，無非宋拓。覺庵先生得之於檇李曹氏，收藏多項墨林家物，又鑒別精當，宜其得所未有也。至其筆力，皆信本生平第一，在《醴泉銘》之上。余論之詳矣，故不復及云。時丁酉正月之雞社日〔八〕。

化度寺邕禪師塔碑

《邕禪師塔銘》，原石不知毀於何時。趙子函已不得見，況今日乎！其拓本則曾見於都門，而不可得。此石不知翻於何時何人之手，雖不及原刻精彩，亦復沉著方嚴，一掃《皇甫碑》蹊徑。以爲孔子之有若則可，以爲中郎之虎賁，則過矣。

家藏舊拓醴泉銘〔九〕

往在京師王黃門東發家，見宋拓原本《醴泉銘》，秀勁絕倫，予求之再三，不可得。

後歸清苑令拱文王君，至今以爲恨。

丁亥春，得此本於故家，雖不及清苑堅勁，然婉秀有餘，紙墨亦舊，勝麟游近拓遠矣。

趙子函云：「麟游石，近被縣令使工鑿三十餘字。」予取而校對，淺者深之，瘦者肥之，自首至尾，殆無一筆不鑿，子函所稱三十餘字，蓋指脫空自鑿者而言也。

子函又曰：「《皇甫君》遒勁。」此碑婉潤，豈子函所見，亦止未鑿本耶？ 不然，何以不言其秀且勁也？ 吾因兹，益思清苑不置矣。

又一本舊拓醴泉銘

《醴泉銘》拓本，見諸紀載及余所見者，凡八：一汴本，一金士權本，一米臨本，一

董臨本，一余少愚本，一神廟宮中本，一麟游未鑿本，一麟游已鑿本，而率更原刻不與焉。

此則所謂麟游未鑿本也。

予在三山，既得一本於陳氏矣，同日又得此本於徐興公家。雖與原刻微有不同，然有當日，號爲難得。

昔唐彥猷得歐書數行，便爾名世。今余於一日之間，得歐帖二本，其於彥猷爲何如。而書久不進，能無愧死耶！

繆文子醴泉銘

往在京師，陳對初孝廉示我王司空《醴泉銘》，所謂一室俱香者，余見而疑之。

及見清苑令王拱文宋拓本、宋藥洲閣學䃺補本，始嘆子陽真井底蛙耳。此本雖不及王、宋二家，然勝對初本遠甚。昔人以千金買駿馬骨，而千里馬至者三。今文子不惜重價購此，烏慮原刻宋拓之不得耶。余爲文子拭目俟之矣。

跋歐陽心經[一〇]

率更最著者,如《醴泉銘》、《搗素賦》、《皇甫君》、《虞恭公》等碑,皆大楷也。小楷惟《九歌》、《心經》,而皆未之見。此本乃文氏停雲館翻刻,予偶得而裝之。譬之孫叔敖不可見,見優孟如見叔敖焉,又奚楚國之不可相耶!

虞永興廟堂碑跋[一一]

《廟堂碑》原石,貞觀間即燬於火。流傳者,僅賜本數十耳。所以黃太史有「千兩黃金那購得」之語也。

近代翻刻,余見者四種,以西安府學宋王彥超重刻者爲最。余行篋中向有一本,爲夢虎道者所留。

此本得之閩中,紙墨頗舊,雖非賈耽青箱至寶,然層臺緩步、高謝風塵之致,則猶在也。縱有好事如榮資道者,與錢五十萬,不與易矣。

舊拓廟堂碑 [一一]

《書畫舫》曰：貞觀原刻，字多鋒鍔，極得右軍遺意。額書「大周孔子廟堂之碑」者，乃是武后敕相王重刻，便爲第一僞本。然則榮咨道以二十萬錢買得額有八字者，正第一僞本也。若此王彥超再摹者，又僞本中第二矣。無怪乎鋒鍔不存，僅見其姿媚也。

余家舊有二本，今又得此拓，雖覺稍勝於舊，然較八字本，已有星鳳之別，敢望貞觀原刻邪。

方靈皋舊拓廟堂碑跋

王彥超《廟堂碑》，相傳五代時翻刻。往時何庶常屺瞻爲余言：「留都朱解元師晦家，《廟堂碑》至佳。」余於丁亥六月過白下門，而師晦客山左，就其家索觀之，則彥超本也。

拓殊平平，言於方進士靈皋，靈皋出此拓相示。雖同出彥超，然較朱本瘦勁，而紙墨亦過之。寓樓展閱，幾於忘暑，恨不得與庶常共之耳。

夢虎道者廟堂碑跋

《廟堂碑》，見諸紀載者有四：

一在西安，一在曲阜，一在武城，一在饒州之錦江書院，然皆非原本也。原本燬於貞觀間，不可復得。

此乃西安王彥超翻刻拓本，亦頗舊，得之禾中譚書兩家。夢虎道者見而愛之，手剪爲條，粘之書本，臨摹且三年矣。

丙戌冬，予又得一本於閩中。向道者索取校對，因裝而歸之，并書其原委云。

跋隨清娛帖[一三]

褚令碑刻，最著者如《聖教序》、《孟法師碑》、《西昇經》、《陰符經》、《蘭亭序》，

俱曾見過，獨未見此本。

而事亦甚幻，偶從水村借觀，雖較諸本稍遜，然意思周密，姿致橫生，所謂專取右軍媚趣者，耳目爲之一新，又不止千秋而下，爲子長添一佳話已也。

陰符經〔一四〕

河南開國書，瘦勁有致，遠勝顔太師，而細楷尤非太師可及。是以當日奉旨書《陰符》，至於百三十本之多。然流傳至今，其聲價反不若太師《麻姑記》，何也？中令瘦而太師肥故也。蓋肥則骨力顯露，易於摹擬，故雖屢經翻刻，猶克肖其形容。瘦則絲游蓬振，難於着手，故一經翻刻，無不喪其舉止。然則今日之《陰符》，其不得爲優孟也久矣。

此本乃文氏初拓，云從會稽石氏翻出。雖未知其得爲優孟與否，然亦可以敵建昌《麻姑》矣。

翁蘿軒枯樹賦〔一五〕

《枯樹賦》，有合肥魏氏唐人雙鈎本，有雍元真臨仿本，有開封于禹錫、毗陵胡承之勒石本，有豫章本，有金陵本，有蘇州本，有無錫華氏雙鈎本，有太倉王氏本，有趙臨本，有戲鴻堂諸帖本，不下十餘種。而魏氏、王氏爲最著。

周幼海輩稱，其遒勁俊逸，如《定武禊帖》、懷仁《聖教》，骨中有韻，指爲河東臨本。今觀此刻，不專以媚取勝，寔與誠懸相近。幼海之言合矣。獨是後無「未能」二字，既與魏本不同，又多「計」字、「七」字與王亦異。豈即諸道石刻録所稱蘇州本耶？

石刻久失所在，拓亦目未經，而紙墨甚舊，嗅之竟有古香，真不易得之物也。蘿軒先生寶之宜矣。

高申公塋兆記[一六]

趙模書，世不多見。予於來齋藏帖中見此碑，骨肉在歐、虞間，絕愛之。聞同人尚有副，遂索得此紙。碑本不全，而又多磨泐，可識者纔七十餘字耳。然實可寶也。昔文皇得辨才《蘭亭》，命模等摹拓。宋金華曰：「《蘭亭》摹本，趙模得其意。」夫摹《蘭亭》而能得其意，不在《定武》下矣。惜乎其不可得也。

今觀此碑，金華之言，洵不虛矣。

唐太宗屏風碑

《尚書故實》載：「唐文皇貞觀十四年，自作真草屏風，以示群臣。筆力遒勁，爲一時之絕。嘗謂朝臣曰：『吾學古人之書，殊不能學其形勢，惟在其骨力；及得骨力，而形勢自生耳。』」間嘗閱《晉祠碑》及《閣帖》所刻，疑其骨力未充，不盡如其所云。而所謂《屏風碑》者，近在餘杭，究不獲見。

乙酉冬，客閩中，購得此拓。而細觀之，雖比《晉祠》等帖較瘦，而骨力則相等。弇州跋曰：「輕俊流便，有右軍、永興風度。」可謂得之。若筆力遒勁，則當日臣下溢美之詞，非此碑定評也。

碑首缺一角，故又名《截角碑》云。

唐太宗晉祠銘

唐文皇酷好右軍書，得其筆法，是以持論甚正，而其書亦遂與歐、虞爭長。若此碑，則尤其得意書也。予每與人論書，以爲分間布白，最害筆法，世人往往疑之。今觀此碑，純以筆力爲主，不知分間布白爲何事，而雄厚渾成，自無一筆失度。噫，可以信余言之不謬也。

碑首「貞觀二十一年七月」八字〔一七〕，乃文皇飛白書。飛白不傳，傳者此八字耳。而此本無之，亦恨事也。

柏谷塢教〔一八〕

秦王《柏谷塢教》，出幕僚手。書本不工，即其親書「世民」二字，亦是未見右軍真迹以前筆。以其刻於裴漼碑之上方，故亦裝於裴碑之前云。

家藏舊拓聖教序跋〔一九〕

此上海蔡猷仲藏本也。戊申冬歸予，丙子客皖口，屬工裝潢，失「玄門」以下十六字。壬午春，從查宮諭聲山邸舍割他本補之。癸未冬，重裝於家，蓋朝夕不離者三十有七年矣。

右軍真迹不可得，石刻流傳者，惟此一序。而世又多贋本，幾令觀者莫辨。予謂未斷真本世不多見，見亦價比連城，非貧士所敢覬覦。莫若多蓄斷本，擇其鋒稜猶在者而寶之，不愈於未斷贋本乎！若此，則所謂鋒稜猶在者也。

寢斯食斯，畢此一生，吾願畢矣！

宋拓聖教序跋

余嘗謂：右軍筆法，猶可想見者，惟西安府學《聖教》一碑。是以雖斷後拓本，漫漶不堪者，猶且寶而藏之，況尚書不斷、兩奧俱全若此者乎[二○]！昔大令受神人五百七十九字，而入木七分，唐彥猷得歐書數行，遂以名世。余雖不敢以彥猷自比，然右軍筆法，實具此千九百一字中，其敢不懸帳釘壁、寢宿其下耶！

甲申四月十八日舟中書，時守閘開河城下。

改集聖教序跋[二一]

《聖教序》，唐宋舊拓，既難卒得，贋本又無佳者，學書家往往臨池而嘆。查宮諭聲山，曾購斷後善本，去其漫漶磨泐者，取本碑重字補之。餘如「凔」、「多」二字，則取諸贋本《聖教》；「骨」、「合」、「何」、「以」四字，則取諸吳文《半截碑》；「紛」、「糺」、「添」三字，右軍諸集本所無者，則自以礬水書之。宮諭書，雖與董宗伯齊

名，然雜之右軍書中，終不免婢學夫人之誚。

余乃小變其法，若「紛」、「糾」、「飡」、「骨」、「合」、「何」、「添」等字，本碑斷後所無者，竟竄原文。集本碑斷後所有者易之，凡用三斷本。而紹興後《聖教》，遂與唐拓等。或以竄易原文爲嫌乎，予應之曰：「所重者，右軍書耳。若文皇高宗序說，固不足重輕也。況碑本集書，懷仁集之於前，唐宋金十餘家集之於後，何獨於予而疑之乎？」客笑而退。

甲申四月二十日，袁老閘舟次識。

家藏宋拓缺字聖教序

余酷好《聖教序》，遂廣爲求索。而此本來自秦，校對紙墨，實舊拓也，遂典衣購之。

客有以墨污一百三字爲嫌者，余曰：「高學士《樂毅論》，止於『海』字；會稽石元之《黃庭經》，纔二十三行；他如陳倉《石鼓》，大半磨滅；焦山《瘞鶴銘》，日拓日滅，

今纔五十餘字；甚而子雲一字可以名齋，永興一字可以易硯，烏必其文之多且全耶！」

客既退，因書於後，以示來者。

家藏七佛頭未斷聖教序

未斷《聖教序》，余得有二本。雖紙墨俱舊，而一則可疑，一則缺字一百有三，是以居常怏怏。

丁亥夏六月，過留都冶城，得此於吳英流家。紙墨雖不甚舊，實未斷本也。至七佛頭，世每疑爲贋本。不知西安原石本有七佛，世多不拓，故翻以拓者爲贋耳。

往何庶常屺瞻爲予言，留都汪安侯有唐拓七佛《聖教》致佳。今此本雖非唐拓，而七佛宛然。行當質之庶常，不知與汪本何如也？

跋澹遠堂聖教序

宋拓《聖教序》,二十年前曾在杭州昭慶寺西廊見一本,風神奕奕,毫髮不爽,紙墨又舊。留寓齋十七日,乃取去。

至今思之,此本「知」、「疑」、「廣」、「神」、「教」、「慈」、「之」、「正」、「感」、「異」、「緣」、「露」、「揚」、「讚」、「異」、「空」、「空」、「尚」、「書」十九字,雖皆陝拓《聖教》,然非此本原文。「滄」、「多」二字,則贋本《聖教》,而非陝拓。若「合」、「骨」、「何」、「以」、「添」五字,恐并非唐人書,不特非右軍也。而諸公以宋拓許之,得毋爲其所惑耶?

壬午二月二十一日。

静學齋聖教序跋〔二二〕

余三十年來,所見《聖教序》,無慮數百本。然帶筆無損者,多係贋鼎,而真正陝

拓，則又鋒稜漫滅，不可辨識。二者吾均無取焉。

壬午三月十八日，過聲山編修靜學齋，觀《聖教》十餘本，大抵如前之所稱者。

最後出此，則陝拓真本，而又鋒稜四射，因拍案叫絶。借觀數日，而後歸之。

編修曰：「子猶未見華亭司空家藏本也。」不特帶筆毫髮無損，而且紙墨迥異，一

展卷而古香撲鼻矣。」余益惘惘然，若有所失。

草野賤子，又安得所謂司空本者，而縱觀之耶！

慈恩寺塔聖教序〔二二〕

慈恩寺塔《聖教序》，《廣川書跋》稱其「疏瘦勁鍊」「不減銅筒等書」。而王元

美、趙子函，則皆謂其不及同州。

余舊有同州本，今又得此本，取而校對，則誠有如王、趙所云者。豈董逌精識，翻

出王、趙下耶？ 抑此碑又經翻刻，董逌所見，尚其原刻也？

記此以問世之知者。

同州聖教序跋〔二四〕

褚登善卒於顯慶三年，而此碑書於龍翔三年，其爲後人集書，如懷仁《聖教序》，無疑。不必如《集古錄》、《金石文字記》所云也。

登善專務媚趣，而此更刻畫逋逸，想見大指之實，獨是努趯微弱，豈名指拒處猶未得力耶？

然較之慈恩寺塔本，則徑庭矣。

東嶽廟聖教序跋〔二五〕

此刻乃崇禎辛巳歲，中書黃六治出家藏唐拓本，屬劉雨若刻於北京東嶽廟，有王鐸跋。

癸未冬，始見拓本，求之不可得。蓋碑燬已四年矣。

甲申秋，忽於慈仁寺東廊得是本。帶筆毫髮不爽，而又骨肉停勻，與真本無別。

余故跋而藏之。

朱完璞聖教序

余子弟莫不好《聖教序》，然而知其筆意者絕少。內弟完璞與余同居，遂亦有《聖教》一册，余固未之省也。

丁亥春，完璞就余三山使幕。余每得新舊拓本，引而同觀，有纖毫不合者，輒能抉而出之，異哉！

完璞何以遽能至是？所謂家有名士，而不知者也。几淨窗明，完璞以此索跋，且請學書之訣。

夫書亦何訣？肘懸指實，意在筆先，加以楮堆墨臼，而不求其形似，斯得之矣。完璞識之，歸以告吾子弟可也。

静海高氏聖教序跋〔二六〕

乙酉秋，予於李中丞三山使院，見高方伯鏡庭書《西湖碑》，絕似懷仁所集《聖教序》，詫爲奇事。

丁亥春，中丞捐館舍，余將去閩，方伯出新刻《聖教序》相贈。余取行笥舊本校對，毫髮無遺憾，而又精彩奕奕，可以亂真。始知《西湖》一碑，特此刻之嚆矢耳。

《聖教》原碑，磨泐殆盡，前代翻刻，惟壽光李氏、秦府朱敬鑑及北京東嶽廟碑，差可觀。然壽光則失之肥，秦府、東嶽雖瘦，而骨力未充，以視方伯，此刻瞠乎後已。

昔貞觀中，歐、褚、湯、趙諸君，皆摹《蘭亭》，而世之最貴者，莫如定武一石。然則方伯此刻，其亦《蘭亭》之《定武》歟！

家藏高氏聖教序〔二七〕

《聖教》翻刻甚多，而余之所知者有六：一壽光李氏本，一朱敬鑑本，一費鑄甲

本，一閩本，一北京東嶽廟本，一細瓦廠本。壽光本，宋時即有之。前輩云：「失之於肥。」余實未之見也。所見者，以秦府爲最，嶽廟次之，費、閩又次之，細瓦爲下。

静海高鏡庭方伯，手鈎唐拓本入石，屬工朱士標刻之，凡三年而後成。以余好金石故，拓第一本即以見贈。雖神骨未充，而游絲帶筆，凡朱、嶽所無者，莫不具，亦《聖教》子孫之良者矣。

往時老友梁質人貽予秦府本二，其一與三山鄭孝廉望士，一留京邸爲人竊去，至今恨之。今得此本，兒曹好藏之，勿爲秦府之續也。

王經千高氏聖教序

膠州王經千進士，初不好金石文。丙戌、丁亥間，遇予於三山使院。見予日購新舊法帖，遂亦好之，而首裝高方伯《聖教序》，屬予跋。

往者，都門常紫侯司寇，不好金石。一日，同過慈仁寺，見予市《石鼓文》，遂亦市之。自此日事蒐羅，三四年間，幾至充棟。今經千果能好之不已，則方伯一帖，庸

詎知非司寇之《石鼓文》耶?

若夫此帖之得失,予論之詳,茲不具述。

李棐公高氏聖教序跋

静海高鏡庭方伯,屬宛陵朱士標,鐫米臨《蘭亭》、《聖教序》,及《共學書院碑》、《西湖碑》、《琅華館杜詩》於閩中,而《聖教》爲最佳。蓋方伯手摹宋拓本也。《聖教》翻刻甚多,近代翻本無有過秦府與東嶽廟者。此本一出,幾欲駕而上之,棐公勿以新刻忽之也。

聖教序 [二八]

《聖教序》,不止未斷本難得,即初斷本亦難得。此本實斷後初拓,而更補以未斷諸字,遂成全璧。往查宮詹聲山,取《吳將軍半截碑》及李北海諸碑,補《聖教》斷後三缺字,予有女媧補天之目,今於此帖亦云。

繆文子未斷聖教序 [二九]

右軍碑刻，存者惟懷仁《聖教》集本，而又日就磨泐，是以余見《聖教》拓本，雖已斷，猶勸友朋收藏。蓋恐右軍筆法之絕也。

繆孝廉文子既因余言，連購宋拓，又得此未斷善本，屬余鑒定。昔六一居士集古者也。《聖教》一序，殆其嚆矢歟？

碑帖，皆取決於蔡君謨，然後入集。今余雖不敢以君謨爲比，而文子則有志於集古者

家念亭聖教序 [三〇]

《聖教》唐刻本，斷裂漫漶，幾無全字。無論未斷本，如景星慶雲，即初斷善本亦不易得。念亭四兄留心書學，不務時好，一日出此索題。

夫懷素得大令《騷勞帖》，而書學大進。唐彥猷得歐書數行，遂以名世。今吾兄以此爲枕中秘，何怪乎其書不錢唐若耶？

一〇〇

因識數語於後。

永徽四年十月十五日褚書聖教序[三一]

按《金石紀》載，褚登善書《聖教序》有四：其一永徽四年十月十五日正書《聖教序》；其一永徽四年十二月十日正書《聖教序》，皆在西安府南慈恩寺塔下；其一龍朔三年正書，在同州；其一則行書，見《蒼潤軒碑跋》，不知在何處。此則永徽四年十月十五日書也，雖極瘦刻嫵媚，然堅勁不及「同州」。予既得十二月十日本及同州本，今又得此拓，縱不得行書本，亦可以無憾矣。

唐汾陰后土祠銘[三二]

《汾陰后土祠銘》，金石諸書不載，然其字畫精拔流媚，入《史晨》、《曹全》諸碑中，幾不能辨。近朱竹垞太史全從此出，學書者慎勿以唐隸忽之也。

草書佛遺教經[三三]

《草書佛遺教經》，不但余目中所未見，即考前人記載，亦絕無之，究不知何人書。筆畫頗類孫虔禮，然勝虔禮《書譜》遠甚。後有「勑」字，豈貞觀間內府摹本耶？識之，以俟再考。

李英公碑[三四]

唐高宗書《李英公碑》，遒媚纏綿，雖雄渾不及文皇，而戈法則過之，正不得以怕婦忽之也。

余素無此帖，丁亥夏，見於維揚逆旅。既愛其書，又有亡友茶村題語，遂購之而歸。茶村下世蓋二十餘年矣，對此不禁泫然。

萬年宮銘[三五]

《萬年宮》即《九成宮》，永徽五年刻石永光門外，今在秦中麟游縣。高宗書，瘦

潤精警，内摩處尤得右軍筆法。余舊有《李英公碑》，近得此本，更爲勁拔。惜多漫

漶，無一完字，使人浩嘆耳。

秋日晏石淙序 [三六]

《秋日晏石淙序》，余初見潘稼堂太史家藏本。以其字在歐、褚間，而開拓則過之，愛而購得此本。紙筆亦不在潘氏下，雖爲僞周碑版，亦可藏也。

昇仙太子碑 [三七]

昇仙太子者，則天謂張六郎也。碑在偃師縣緱氏山，書出則天手。古今婦人能書者，雖代有其人，而書碑者，則唯高氏《鐵彌勒》《安公》二頌與此碑耳。而此更閎偉渾厚，幾與太宗《晉祠銘》不相上下。碑陰題名出鍾紹京手，前人多未之見。尚有飛白一額，惜不知其所在耳。

以牧書譜〔三八〕

孫虔禮《書譜》，予所見凡五：一秘閣續帖本，無「宣和」、「政和」印記，無缺文，弇州所謂「宋拓本再經石」者也；一僞刻本，中有兩訛字；一未有「宣和」、「政和」印記，前缺二十字，所謂國初從真迹摹石者也；一無「垂拱五年寫記」六字，有嘉靖間曹駿、一瀛、鄭梓跋；一停雲館本。而以國初本爲第一。

此有缺字，而印記分明，又有「垂拱」六字，其爲國初本無疑。況墨拓甚舊，而爲繼公所傳耶？

以牧其寶之無失。

梁主簿王居士合帖〔三九〕

唐鄭莊書《梁主簿墓志銘》、敬客書《王居士磚塔銘》，皆近出西安終南山楩梓谷口。

鄭書在歐、褚間，敬書在王、趙間，而姿態則過之。予初見於潘稼堂太史所，求之唯恐不得。丁亥秋九，以姜氏《蘭亭》、《禮部韻略》從申惠吉易得之。噫！可以傲稼堂矣。

跋景龍觀鐘銘〔四〇〕

唐睿宗書不多見，見者惟《孔子廟堂碑額》、《順陵碑文》及此銘耳。《順陵碑》與《廟堂額》，係僞周朝爲相王時篆，此則即位後書。微雜隸體，古奧有致，當與《比干銅盤》〔四一〕、《焦山鼎銘》共寶矣。

鐵彌勒頌〔四二〕

古今閨中能書，見諸《佩文齋書譜》者，八十有一人。而碑刻傳者，則唯武則天《昇仙太子碑》與房璘妻高氏《鐵彌勒頌》、《安公美政頌》而已。則天書酷似唐太宗，而高氏則從懷仁所集《聖教序》出，皆不類婦人筆也。

《昇仙碑》往歲曾見之，今在何章漢進士處。《鐵彌勒頌》聞在交城，不可得而見。

己丑春，吳子子益忽持是本來觀，遂以《皇甫府君碑》易之。林同人云：「碑以漫漶，康熙中交河令趙君夫與整頓之。」予謂古碑不易整頓。《醴泉銘》、《西平王碑》皆整頓者壞之也。茲本猶明時墨拓，其獲免於是厄前知也。

葉芳杜景龍觀鐘銘跋

此唐睿宗御書也。

觀久毀，鐘移西安府臬署西鐘樓上，恐拓印者下窺官舍，往往禁不令拓。近拓工以蓆蔽樓東一面，而以草塞其內，氈裹其外，方能得之，其難如此。而其書又沉鬱古奧，爲東坡之祖，洵可寶也。

蘭陵長公主碑〔四三〕

蘭陵長公主，文皇第十九女也。碑在陝西醴泉縣。《金石錄》載：李義甫撰文，而不言何人書。趙子函指爲歐、虞之亞，余謂在虞、趙之間，不近歐也。

丁亥秋，以三雅齋《黃庭》，從趙貢三易得之。

李衛公碑〔四四〕

顧寧人《金石文字記》、林同人《金石考略》，載王知敬所書碑三，曰《天后御製詩》，曰《金剛經》，二碑俱在少林寺，其一則此碑也。予俱未之見。

乙酉秋，借鈔《金石考略》，同人以此相贈。雖筆力未充，然亦褚、歐之流亞也，故特裝而藏之。

跋唐李都尉墓志銘〔四五〕

書學盛於唐，是以唐人書，自泰和而外，楚楚可觀。就予所見，如張嘉貞、王士

則、張遇，皆無書名。而嘉貞之《北岳碑》，士則之《清河王碑》，遇之《靳府君墓志銘》，皆絕佳。

此本不知有唐何人書，然秀媚刻削，與褚令等，張、王皆不及也。省吾秘而藏之，宜矣。

蕭府君李都尉合帖〔四六〕

《蕭思亮墓志銘》近出西安城外，《李文墓志銘》則在同州，皆無書碑人姓名。而《蕭》則近褚，《李》在歐、褚間，余求之數年不能得。丁亥秋，以潁上《黃庭》、《蘭亭》，與繆文子孝廉易此帖而有之。往時，姜西溟以潁上《蘭亭》易沈芷岸編修《定武帖》，以爲帖直相當。余笑謂西溟曰：「此君欺人語耳，褚豈歐敵耶！」

今余以褚令《黃庭》，易文子不知名帖，既無姜、沈之嫌，又一朝而得數年求而不得之帖，其喜可知矣。

張嘉禎北岳碑〔四七〕

張丞相書不甚著，而此碑則以金剛現佛，菩薩相用，一身精力，作一點一畫，而無劍拔弩張之態〔四八〕，是真《瘞鶴銘》血胤也。當令分行布白者，爽然自失矣。

裴漼少林寺碑〔四九〕

少林寺唐碑，唯《靈運禪師塔銘》與此可觀，而此更沉實軒偉，有初唐氣。若云升伯施之堂，則吾不能知也。

岳麓寺碑〔五〇〕

李泰和不知筆法，全以輕佻姿致取悅時目，余素不喜之。故凡《雲麾》諸碑，皆棄而不裝。

丁亥秋，潘稼堂太史持《岳麓碑》相示，極稱其可，因取廢簏中舊本裝之。雖比《李思訓碑》稍覺沉著，然輕佻則如故也。

聊以備數而已。

璧兒雲麾將軍李思訓碑 [五一]

泰和有兩《雲麾將軍碑》：一名《李思訓》，在蒲城；一名《李秀》，在順天府文文
山祠壁。此則《李思訓碑》也。

泰和書一變右軍父子法，雖極聳扶秀朗，然純乎運指，故其筆畫剗側輕佻，而此
碑爲尤甚。

璧兒因世所共好，又無意中得之外家，遂裝而存之。存之則可，學之不可也。璧
兒識之，無爲世人所惑。

雲麾將軍李秀碑 [五二]

雲麾將軍李秀，葬范陽福祿鄉。靈昌郡太守李邕文并書碑，逸人太原郭卓狀模
勒并題額。碑字沉著，無欹側輕佻之筆，與蒲城《雲麾將軍李思訓碑》不同。不知何

者入北京宛平縣署，又琢爲六礎。

相傳萬曆初，知縣事李蔭掘地得之，存字百八十有奇。又碑首「唐故雲王」字砌之齋壁，名其齋曰「古墨」。萬曆末，京兆王唯儉携其四之大梁，尚留二礎，又不知何時移少京兆署中。

康熙中，都御史吳公容大爲少京兆時，移砌文文山祠壁。丁亥秋，潘太史稼堂，携二礎拓本來，既得見之，遂百計購求，得於書賈之手。

余素不愛李碑，今若此本，洵可存也。惜不得大梁四礎而并裝之，尚有望於延津之合耳。

泰山銘跋〔五三〕

明皇《泰山銘》，鑱青帝祠後石壁，方三丈。余每過其下，輒摩挲不忍去。商之官斯土者，皆以拓須架，而架木則不可卒致，遂不復强之。

丁亥夏五，過蕪城，見葉芳杜所藏本，有顧雲美飛白書「泰山紀銘」四字，大方

尺，古勁在銘上。思以錢叔寶《潯江夜泛圖》易之[五四]，不可；益以白鑷，又不可。快至白下門，忽見此本，與所益之數，輒得之，爲之不寐者竟夕。

然終以不得雲美題字爲恨也。

張廷珪孔廟碑[五五]

張廷珪《孔廟碑》，厚重整齊，規模似乎無失。然列之几案，終覺痴肥。無論漢、魏諸碑，遠非其倫；即與史、蔡同觀，亦隔三舍。唯與戴伋、崔鐶分鑣并轡，則差勝矣。

吳將軍半截碑跋[五六]

古今碑刻，集右軍書，見諸載記者，凡十八家，皆從《聖教序》出，此碑其最著者也。

趙子函云：「萬曆末，王堯惠輩得之西安城壕[五七]，因告郡守，舁置泮宫[五八]，雖

止半截，而不甚剝蝕，字畫圓勁，與《聖教》等。」余舊有數本，皆未及裝，爲人取去。

此本得之常少司寇紫雪齋，念已裝背，特書數語於後，當不復與人矣。

吳將軍半截碑再跋

自懷仁集右軍書後，唐宋間人，遂以此爲事。見諸《宣和譜》者，凡十有八家。

然無能出《聖教》之右者。

此碑，唐開元九年十月建，至萬曆末浚西安城濠，始得半截，王堯惠輩語郡守[五九]，昇至學宮，世所稱《半截碑》者是也。

余少時得一本，寶之幾與《聖教》等，未幾失去。今復得此而締觀之，疑有李北海書闌入。趙子函曰：「從《聖教》刻摹集，非右軍真迹。」可謂具眼矣。

半截碑[六〇]

《半截碑》雖規模與《聖教》無異，然少堅勁氣。又細觀其字畫精神，只「月」字轉

筆指動，疑有李北海雜字。未知所見是否？

友人半截碑〔六一〕

此唐開元九年，僧大雅爲鎮國大將軍吳文集右軍書所刻碑也。明萬曆末，浚西安城濠，得此半截。有王堯惠者語郡守，舁至學宮，世遂與《聖教序》同寶。然實從《聖教》諸刻摹集。而此本則出濠時初拓也，故受而跋之。

姜熙文吳將軍碑跋〔六二〕

《吳將軍碑》，唐開元九年立，而於明萬曆末始出半截。以其類《聖教序》也，人爭購之。

予舊有一本，與絳州《孔廟碑》合裝，未幾失去。甲申春，常紫侯司寇贈余一紙，予裝而藏之，然不及熙文此本也。

熙文從予學書，求《聖教序》，未得善本，乃先之以此〔六三〕。譬之封岱宗者先禪梁

父，浮滄海者先涉大江，可謂知所趨向矣。

因書數語於後。

念亭四兄徐浩嵩陽觀碑[六四]

季海書，論者謂其力如「怒猊抉石，渴驥奔泉」。又云：「鋒藏畫心，力出字外。」

又云：「大師骨勝，季海肉勝。」褒貶不一，從無定論。

余閱其書《不空碑》，雖非當時得意筆，然不可謂之肉勝。至其餘書本勝於真，

而《頌》則又其得意筆也。弇州曰：「與明皇相類。」趙子函云：「與史惟則伯仲。」

予謂明皇、惟則，他書皆不及，惟《泰山紀銘》可與方駕耳。

不空和尚碑[六五]

徐季海甚有書名，前代評書者或稱其「怒猊抉石，渴驥奔泉」，或稱其「姿媚可

愛」。余觀《不空和尚碑》，筆雖沉著，而不足當「怒猊」、「渴驥」之目，若「姿媚」則全

未有也。以予品之，自在顏、柳之下。

隆闡法師碑〔六六〕

此碑在西安府學，墨拓頗易。又因趙子函貶之，以爲乏蕭疏之趣，世遂忽之。余則以其出自《聖教》，而下筆清勁，不在《吳將軍碑》下。故特裝而藏之。若書碑人爲懷惲，則斷斷無疑。蓋「及之爲言并也」以上，有「并」字，故易文耳，非別有一懷惲及也。

李陽冰先塋記

李少溫篆書，自謂直接李斯。然觀《般石臺》與《縉雲城隍廟》諸碑，則殘雪滴留之狀，尚不能仿佛一二也。此又大中祥符間翻刻，雖不全，以其非今時拓本，故存之。

般若臺碑〔六七〕

李監碑版類多翻刻，獨此《般若臺記》，摹福州烏石山崖上，墨拓頗難，得存原本。

余客閩時，拓得二本，以其一易香泉陳刺史《白石神君碑》，而自裝其一。

昔人稱：「李監書，格峻氣壯而法備。」又云：「如太阿、龍泉，橫倚寶匣，華峰嵩極，新浴秋露。」又云：「李斯之後，一人而已。」

今觀此二十四字，比之李斯《泰山詔》二十九字，余實未能定其優劣也。

楚金感應碑〔六八〕

魯公書，前輩多推《宋廣平碑》與《爭坐位帖》，而《楚金感應碑》則在所痛貶。

余謂《廣平》、《爭坐》，未嘗不佳，然求其始終一貫，無一懈筆，則莫有過《楚金》者。以魯公全力所在故也。

當世善本，惟金子見素家所藏宋拓宋裝，號爲第一。此雖不及金本，然魯公全力所在，絲髮不失，而紙墨亦舊，是亦余家顏碑第一矣。

子孫其寶之毋失。

舊拓多寶塔碑〔六九〕

平原碑版最著者，如《宋文貞碑》、《中興頌》、《東方贊》、《爭坐位》，書皆有病。獨此自始至終，毫髮無憾，不知前輩何以翻有貶詞。甚矣，論書之難也！

此本得之口涉園，拓頗舊，近又得碑額，故跋而藏之，不以示人也。

顏平原東方贊跋〔七○〕

往在京師陳孝廉對初寓齋，見舊拓《像贊》及《碑陰》，不忍釋手。嗣後每過對初，輒求觀之。

甲申秋，寓張中丞日涉園，忽於敗簏中得此。雖不及對初本，然亦順治間拓也。

魯公書，《廣平碑側記》而外，即當以此爲最。而趙子函以其無物外姿態，謂不如《汾陽家廟》，豈以弇州之言而云然耶？

顏魯公東方贊碑陰記[七一]

三山林同人得《畫贊》四紙，歸舟觸建谿石，爲水所壞。後於故家購得一本，而無《碑陰》，每以爲恨。余茲并得於日涉園，雖不及陳對初宋拓，要亦可以傲同人矣。

跋爭坐帖[七二]

《爭坐帖》，米海嶽定爲魯公書第一。袁文清稱其「運筆清活圓潤，能兼古人之長」。

余謂魯公指實腕懸，實得右軍筆法。故其不經意之書，皆能蒼勁若此，真所謂綿裹裹鐵也。

李後主以魯公書爲失於粗魯，豈未見此本與《祭侄文》耶？

又跋争坐帖

此本圓活堅勁，雖魯公得意書，然不宜臨摹。譬之陶靖節、李青蓮詩，非不妙絕

千古，而取而學之，非粗則淺矣。

然則如之何而可？

曰：講求筆法，寢食於《聖教序》數十年，則不求其似，而無不似矣。

涵萬樓舊拓争坐帖〔七三〕

此西安府學拓本也。

《孫氏書畫鈔》云：「真迹在京兆，安氏刻以傳世。」吳中復守永興，謂其未盡筆

法，因再刻一本。然則此本之爲京兆？爲永興？皆未可知。而清活圓潤，從容中

道，則誠有如袁文清、王弇州所稱者。

余向有西安拓本，不甚舊。癸未冬，見姜學在宋拓，忽忽如有所失。甲申正月，

過禾中，觀譚書兩涵萬樓藏帖。書兩有柯敬仲之風，以十餘種相贈，而此與焉。精彩雖不及姜，然比余本則稍舊。

昔蕭翼紿辦才《蘭亭序》，詐稱賣蠶種人；榮資道買《永興廟堂碑》，與錢五十萬。余乃不費一文，而以無意得之，勝於蕭、榮遠矣。

四月初四日書，時掛席北行，未至淮陰三十里。

跋新得爭坐帖

《爭坐帖》，余幼時有一本，得之表伯駱叔夜家。及長，移家吳門，遂失所在。因別購一本，不甚精。甲申正月，得涵萬樓譚氏本，差舊。

今此本，得之福州故家，雖多蛀眼，然又勝譚氏本。林同人親至碑洞，與印工對拓二本，自謂與董宗伯宋拓本不相上下。

余往者借得與此校對，猶之林拓之與董本也。第未審與駱氏本又何如耳？



舊拓建昌麻姑壇記 [七四]

此建昌原石，非萬曆間章田重刻本也，而紙墨亦舊。丁亥夏六月，得之金陵吳氏。

小字《麻姑記》，余家有四本，然無出此本之右者。子孫其寶之。

建昌小字麻姑壇記跋

《小字麻姑壇記》，余舊所見者四：一在從弟石公所，二藏吳門陸氏，皆不知所從出；一在余家，爲北京龍安寺本。然皆非建昌也。

此本得之張平州中丞家，相傳爲其尊甫澹明方伯宦豫章時所拓，而斷痕猶在，則真建昌原本矣。何以秀潤有餘、奇古未足，翻出陸氏本下耶？尚有待於世之知之者。

再跋建昌小字麻姑帖

壬午春，見孔東塘家《小字麻姑記》，碑陰有趙松雪臨衛夫人、褚遂良、虞世南、歐陽詢、薛稷、李邕六人書。東塘曰：「此益王所刻建昌府碑也。」

今此帖得自建昌，又帖尾有褚書，其爲益王本無疑。然比之孔本，則又缺衛、虞、歐、薛、李五種書，而多一柳，豈別有故耶，抑裝拓之不全也？

京師龍安寺麻姑記跋

此北京龍安寺本也。不知何年何人刻，較《停雲館》《玉煙堂》差小，而奇古則過之。

跋石公斷本麻姑壇記

《金陵瑣事》云：「《麻姑碑》爲建昌府庫吏所跌，萬曆間太守華亭李鷹[七五]，召

工章田重刻。」則今日行世，大抵皆章本也。

此本古逸寬綽，與陸氏宋拓同，而斷痕猶在，其爲跋後本無疑。無怪乎省吾之寶之也。

臨摹一過，跋數語歸之。

家藏麻姑壇跋

余生平所見《麻姑壇》有四種。其一在從弟石公所；其二在陸其清齋，一肥一瘦，較石公本稍大，宋拓；其一，則此本也，大小在石公、其清間。

《金陵瑣事》云：「萬曆間，華亭李鷹守建昌[七六]，《麻姑碑》久爲庫吏所壞，召工章田重刻。田病目，有神人來，治之乃愈。」是建昌已有前後二本矣。

今此帖之爲原本[七七]，爲章田本，皆未可知。然奇古遒逸，寬綽有餘，實有如四友齋所云者。

癸未十月，屬石公裝而藏之。

別本小字麻姑記跋

《小字麻姑碑》，歐陽公、黃魯直、趙明誠、都玄敬、顧亭林輩，皆云後人補刻。而《通志・金石略》及陸放翁、田衍文，確指爲魯公書。聚訟紛紛，迄無定論。而所見拓本，亦復瘦肥不一，未知何者是城南原本。

此本得之慈仁寺下，所謂「奇古遒逸，寬綽有餘」者，庶幾近之。

昔人云：「大字難於結密，小字難於寬綽。」今此本，字細於《陰符》，而有《中興頌》「虎丘劍池」之勢，謂非魯公不能辦此，亦何庸此紛紛者爲。

甲申四月廿二日，守靳家口閘，上巳二日矣。支頤枯坐，聊識數語於後。

益王麻姑壇記

往在京師，見孔比部東塘《麻姑記》，《碑陰》有趙魏公臨衛、褚、歐、虞、薛、李六君書。東塘曰：「此建昌益王翻刻碑也。」余心識之。

今於閩中得此本，後有前所云六君書，其益王翻刻本耶？

比之建昌原刻，雖有絲髮之殊，然勝他本遠矣。

中興頌跋[七八]

弇州山人曰：「《中興頌》，方正平穩，不露筋骨，爲魯公法書第一。」余向列《宋

廣平碑側記》第一，而以弇州之言爲未然。

丁亥六月，得此本於金陵承恩寺前。古勁深穩，視《宋碑》更難。雖欲不以第一

推之，其可得乎？

弇州不以書名，而評書十得六七。豈《四部稿》、《法書苑》等書，成於衆手，與

《呂覽》等耶？不然，何以能中其肯綮也？

因跋帖尾，并附及之。

中興頌〔七九〕

魯公《中興頌》，予向列《東方朔贊》之後。今觀此舊拓本，力大如虎，而無張牙努目之態，恐《宋文貞公碑》未能出其上也。

郭敬之家廟碑跋

郭太保敬之，乃汾陽王之父，碑在今陝西布政司下庫。相傳布政司即汾陽府第，下庫即家廟舊基也。

碑雖漫漶，然猶當在《顏氏家廟》上。若《碑陰》，則斷非魯公書。趙子函之言，不足信也。

顏氏家廟舊拓〔八○〕

魯公書，米海嶽僅取《郭英乂書》，其餘皆極醜詆。蘇黃兩公，則又推崇不遺餘力。或云「與杜詩并傳」，或云「與王中令雁行，非歐、虞、褚、薛所及」。

余以爲醜詆誠非，而推崇亦未免過當。觀其下筆，如此肥重，無論歐、虞懸絕，即登善亦未易言。

蓋字之肥瘦，由乎指之靈實[八一]。指實則下筆自然瘦勁，觀登善《聖教》等碑可知。

今魯公碑版，無不肥重，則指不盡實，而借力於紙，豈可與登善較優劣耶！此碑余向列《郭敬之》下，而拓頗舊，故略書鄙見如此。若蘇、米之論，則未嘗分左右祖也。

顏魯公家廟碑

《顏氏家廟碑》，《宣和書譜》則稱之曰「莊重」，弇州則曰「風稜秀出，精彩注射」，趙子函則曰「結法與《東方贊》同，勁節直氣，隱隱筆畫間」。余則以爲，魯公楷書，自當以《宋文貞公碑側記》爲第一，其次則《文貞碑》，又其次《東方贊》，其次《中興頌》，其次《郭敬之家廟碑》，又其次乃此碑耳。

余在京師得一本，在閩又得一本，皆非今時拓也。

林同人云：「額陰尚有公書『高宗記室君』云云八十五字，字差小，人不知拓。」

余實未之見也，當令入秦者拓之。

元道州表墓碑銘〔八二〕

魯公書《元次山墓碑》有二：其一開元三年公自撰《表墓碑銘》并書，其一則天寶中李華撰文而公書丹。此則開元三年碑也，雖不及《中興頌》、《宋文貞公碑》、《東方像贊》、《郭敬之家廟碑》，然軒偉磊落，有泰山巖巖氣象，要自在《家廟》諸碑上。

楚金禪師碑〔八三〕

此碑刻於《魯公碑》陰，世多不拓，余得之於張平州中丞家。雖遒勁不足，然清圓婉逸，甚有昔人風度。昔人譏其近吏，又謂之爲院體，豈別有所見耶？

懷素聖母藏真諸帖跋〔八四〕

素師書，師鄔兵曹彤。兵曹有《惡谿》、《騷勞》二帖，以一本付師。是師當日實見王氏真迹，但用意未純，不覺頓挫太過。則又未始非兵曹蓬振沙驚、雨痕釵脚之說誤之也。

今西安諸帖，《藏真》、《律公》而外，尚有可疑。然要之，在潁、徐之上，弇州評師《自叙》云：「如并州勁鐵，北山迅鷹。」

余於《藏真》、《律公》也，亦云。

藏真律公碑

余向從《藏真》、《律公》諸帖悟頓挫之法，然家藏拓本不甚舊。己丑春，忽得此本。凡諸游絲細筆，纖毫不失。即後李白贊歌及游景叔後序，皆極清楚，洵可寶也。

玄秘塔 [八五]

柳誠懸書，如《度人經》、《消災護命經》、《馮宿碑》、《陰符經序》，皆極藏鋒。此碑雖有脫巾露肘之病，去晉人堂奧尚遠。然指實氣充，沉著痛快，不在顏、徐之下。

米南宮、趙子函諸君之言，豈足爲定論耶？

玄秘塔碑銘 [八六]

誠懸此碑，米老痛貶，不遺餘力。王弇州則褒多於貶，趙子函則貶多於褒。余謂其指實氣充，沉著痛快，不在顏、徐之下。如謂其不能藏鋒，試觀誠懸他書，如《馮宿碑》、《消災護命》等經，未嘗不藏鋒也。

此則字畫稍大，圭角不能不露，亦烏得以此而貶之耶！

余舊有一本，爲人取去。又裝此本，跋而藏之。

邠國公碑[八七]

楊承知書名不著[八八]，趙子函稱其「方整老勁，全法歐陽《蘭臺》」。余則以爲，師徐、柳而未充者也。存之以條覽可耳。

五臺尊勝陀羅尼經後[八九]

唐時《陀羅尼經》石幢，是處皆有。其書法佳而見諸紀載者，則有鎮江之焦山寺，西安之崇仁、百塔二寺，蘇州之包山寺，溫州之仙巖寺及漳州、富平二幢。若五臺山經幢，則未之聞也。

予於無意中得之，雖無書撰人姓名，而有大中年月，字畫瘦勁，筆筆從《聖教序》脫來。紙墨又皆南渡時物，以上諸經皆不及也。

窗明几净，日展一過，不禁心神融暢，十指躍躍欲動矣。

五臺尊勝陀羅尼經前〔九〇〕

此五臺山《尊勝經》，得於書賈之手。

初止二紙。余曰：「經幢八面，何缺其六？」賈云：「往者得於無錫安氏，請并求之。」閱三日來，曰：「得之矣。吾以君言告安氏，安氏曰：『先世所藏，隨産而析矣。』因遍搜各房，又得其四。」吾曰：「未也。」有一老人曰：「然，二十年前，塾師某携二紙去。」吾詢其姓名、居址，又往求之，則璧合矣。」予喜而欲狂，遂以厚直購之。

曩時，潘稼堂太史示我舊拓《潼州尊勝經》，頗自矜貴，以爲世所難得。今予此本，字畫紙墨，皆出其上。太史見之，不知當作何如觀也？

徐鑄登宋拓本筆陣圖〔九一〕

按詹景鳳《詹氏小一辨》曰：「《筆陣圖》是羊欣述右軍學書之事而作，今陝刻則李後主書。」王弇州曰：「《筆陣圖》凡二本：其一正書，筆力遒美，仿佛信本，而古雅

勝之。；其一行書，筆甚遒逸，而不能脫俗氣。」或謂李主筆，或云李主以前物。惟王竹

齋題指爲王右軍書。余則以爲州爲是。

家有舊拓本，後歸陸子彤采，至今悔之。

此本乃疇登徐子得之江田夫者。雖有鈎補數字，而紙墨與陸本同。

疇登其好藏之，無爲人所奪，若余之悔也已。

己亥冬日跋於邗溝之五石山房。

校勘记

〔一〕「跋家藏智永千文」，楊霈編刻本題爲「家藏隋僧智永真草二體千字文」。

〔二〕「再跋智永千文」，楊霈編刻本題爲「陝拓智永千文」。

〔三〕「歐書皇甫誕碑跋」，楊霈編刻本題爲「舊拓歐陽詢隋柱國宏義郡公皇甫誕碑」。

〔四〕此篇天尺樓鈔本不載，錄自翁方綱《鐵函齋書跋補》，楊霈編刻本題爲「舊拓皇甫誕碑」。

〔五〕此篇天尺樓鈔本不載，録自《涉聞梓舊》本，楊霈編刻本題爲「宋拓歐陽詢化度寺邕禪師舍利塔銘」。

〔六〕「范諤跋」，《涉聞梓舊》本作「范諤」，據楊霈編刻本補「跋」字。

〔七〕「萬曆間」，《涉聞梓舊》本作「慶曆間」，據楊霈編刻本改。

〔八〕「時丁酉正月之雞社日」，《涉聞梓舊》本無，據楊霈編刻本補。

〔九〕「家藏舊拓醴泉銘」，楊霈編刻本題爲「家藏舊拓歐陽詢九成宮醴泉銘」。

〔一〇〕「跋歐陽心經」，楊霈編刻本題爲「停雲館翻刻歐陽詢心經」。

〔一一〕「虞永興廟堂碑跋」，楊霈編刻本題爲「虞世南孔子廟堂碑」。

〔一二〕此篇天尺樓鈔本不載，録自清鈔八卷本卷五。

〔一三〕「跋隨清娛帖」，楊霈編刻本題爲「魏水村褚遂良隨清娛墓志銘」。

〔一四〕此篇天尺樓鈔本不載，録自清鈔八卷本卷五。

〔一五〕此篇天尺樓鈔本不載，録自清鈔八卷本卷五。

〔一六〕「高申公瑩兆記」，楊霈編刻本題爲「趙模申文獻公高士廉瑩兆記」。

〔一七〕「八字」，《涉聞梓舊》本同。　楊霈編刻本作「八日」，誤，下文「此八字耳」可證。

〔一八〕此篇天尺樓鈔本不載，録自清鈔八卷本卷四。《大瓢偶筆》卷三記此碑作「柏谷塢告」。

〔一九〕「家藏舊拓聖教序跋」，楊霈編刻本題爲「家藏舊拓僧懷仁集王右軍書三藏聖教序」。

〔二〇〕「兩奧」，張蓉鏡校本將「兩奧」二字畫出置疑。

〔二一〕「改集聖教序跋」，楊霈編刻本題爲「集補斷本聖教序」。

〔二二〕「靜學齋聖教序跋」，楊霈編刻本題爲「查聲山陝拓聖教序」。

〔二三〕「慈恩寺塔聖教序」，楊霈編刻本題爲「褚遂良慈恩寺聖教序」。

〔二四〕「同州聖教序跋」，楊霈編刻本題爲「褚遂良同州聖教序」。

〔二五〕「東岳廟聖教序跋」，楊霈編刻本題爲「北京東岳廟翻刻唐拓本聖教序」。

〔二六〕「静海高氏聖教序跋」，楊霈編刻本題爲「静海高氏翻刻聖教序」。

〔二七〕「家藏高氏聖教序」，楊霈編刻本題爲「家藏高氏翻刻聖教序」。

〔二八〕此篇天尺樓鈔本不載，録自清鈔八卷本卷四。

〔二九〕此篇天尺樓鈔本不載，録自清鈔八卷本卷四。

〔三〇〕此篇天尺樓鈔本不載，録自清鈔八卷本卷四。

〔三一〕此篇天尺樓鈔本不載，録自清鈔八卷本卷五。

〔三二〕此篇天尺樓鈔本不載，録自清鈔八卷本卷四。

〔三三〕此篇天尺樓鈔本不載，録自清鈔八卷本卷四。

〔三四〕「李英公碑」，楊霈編刻本題爲「唐高宗贈太尉英貞武公李勣碑」。

〔三五〕此篇天尺樓鈔本不載，録自清鈔八卷本卷四。

〔三六〕此篇天尺樓鈔本不載，録自清鈔八卷本卷四。

〔三七〕此篇天尺樓鈔本不載，録自清鈔八卷本卷四。

〔三八〕此篇天尺樓鈔本不載，録自清鈔八卷本卷六。

〔三九〕此篇天尺樓鈔本不載，録自清鈔八卷本卷五。

〔四〇〕「跋景龍觀鐘銘」，楊霈編刻本題爲「唐睿宗景龍觀鐘銘」。

〔四一〕「比干銅盤」，清鈔八卷本作「比干銅腿」。

〔四二〕此篇天尺樓鈔本不載，録自清鈔八卷本卷五。

〔四三〕此篇天尺樓鈔本不載，録自清鈔八卷本卷五。

〔四四〕「李衛公碑」，楊霈編刻本題爲「王知敬衛景武公李靖碑」。

〔四五〕「跋唐李都尉墓志銘」，楊霈編刻本題爲「唐騎都尉李文墓志銘」。

〔四六〕「蕭府君李都尉合帖」，楊霈編刻本題爲「長安縣丞蕭思亮騎都尉李文二碑合帖」。

〔四七〕「張嘉禎北岳碑」，楊霈編刻本題爲「張嘉禎北岳恒山祠碑」。

〔四八〕「劍拔弩張」，清鈔八卷本、楊霈編刻本及《涉聞梓舊》本，「劍拔弩張」前有「無」字，據改。

〔四九〕此篇天尺樓鈔本不載，録自清鈔八卷本卷四。

〔五〇〕此篇天尺樓鈔本不載，録自清鈔八卷本卷五。

〔五一〕此篇天尺樓鈔本不載，録自清鈔八卷本卷五。

〔五二〕此篇天尺樓鈔本不載，録自《鐵函齋書跋》清鈔本八卷本卷五。

〔五三〕「泰山銘跋」，楊霈編刻本題爲「唐玄宗紀泰山銘」。

〔五四〕「潯江夜泛圖」，天尺樓鈔本作「得江夜泛圖」，據楊霈編刻本及《涉聞梓舊》本改。

〔五五〕此篇天尺樓鈔本不載，録自清鈔八卷本卷四。

〔五六〕「吳將軍半截碑跋」，楊霈編刻本作「僧大雅集王右軍書大將軍吳文墓志銘」。

〔五七〕「王堯惠」，天尺樓鈔本作「王堯思」，據楊霈編刻本及《涉聞梓舊》本改。

〔五八〕「昇置泮宮」，天尺樓鈔本作「昇之泮宮」，據張蓉鏡校本、魏錫曾家鈔本改。

〔五九〕「王堯惠」，天尺樓鈔本作「王惠堯」，據楊霈編刻本及《涉聞梓舊》本改。

〔六〇〕此篇天尺樓鈔本不載，録自《鐵函齋書跋》楊霈編刻本卷三。

〔六一〕此篇天尺樓鈔本不載，録自翁方綱輯《鐵函齋書跋補》。

〔六二〕「姜熙文吳將軍碑跋」，楊霈編刻本作「姜熙文吳將軍半截碑」。

〔六三〕「先之」，《楊賓集》項目組成員稱，顧賢庚鈔本，有眉批云：「先下『之』字，疑衍。」

〔六四〕此篇天尺樓鈔本不載，録自清鈔八卷本卷六。

〔六五〕此篇天尺樓鈔本不載，録自清鈔八卷本卷六。

〔六六〕「隆闡法師碑」，楊霈編刻本題爲「僧懷憛贈隆禪法師碑」。

〔六七〕此篇天尺樓鈔本不載，録自清鈔八卷本卷七。

〔六八〕「楚金感應碑」，楊霈編刻本題爲「顏真卿楚金千福寺多寶佛塔感應碑」。

〔六九〕此篇天尺樓鈔本不載，録自清鈔八卷本卷六。

〔七〇〕「顏平原東方贊跋」，楊霈編刻本題爲「顏真卿東方朔畫像贊」。

〔七一〕「顏魯公東方贊碑陰記」，楊霈編刻本題爲「顏魯公東方朔畫像贊碑陰記」。

〔七二〕「跋争坐帖」，楊霈編刻本題爲「顔真卿與郭英乂論坐書稿」。

〔七三〕「涵萬樓舊拓争坐帖」，楊霈編刻本題爲「譚書兩所贈涵萬樓舊拓争坐位帖」。

〔七四〕「舊拓建昌麻姑壇記」，楊霈編刻本題爲「顔真卿撫州南城縣麻姑山仙壇記建昌原本」。

〔七五〕「李鷹」，天尺樓鈔本《涉聞梓舊》本同。楊霈編刻本作「季鷹」。

〔七六〕「李鷹」，天尺樓鈔本《涉聞梓舊》本同。楊霈編刻本作「季鷹」。

〔七七〕「此帖」，天尺樓鈔本作「此刻」，據楊霈編刻本及《涉聞梓舊》本改。

〔七八〕「中興頌跋」，楊霈編刻本題爲「顔真卿元結大唐中興頌」。

〔七九〕此篇天尺樓鈔本不載，録自清鈔八卷本卷六。

〔八〇〕「顔氏家廟舊拓」，楊霈編刻本作「舊拓顔真卿顔氏家廟碑」。

〔八一〕「靈實」，楊霈編刻本、《涉聞梓舊》本作「虛實」。

〔八二〕此篇天尺樓鈔本不載，録自清鈔八卷本卷六。

〔八三〕此篇天尺樓鈔本不載，録自清鈔八卷本卷五。

〔八四〕「懷素聖母藏真諸帖跋」，楊霈編刻本題爲「僧懷素東陵聖母藏真律公諸帖」。

〔八五〕「玄秘塔」，楊霈編刻本題爲「柳公權大達法師元秘塔碑帖」。

〔八六〕此篇天尺樓鈔本不載，録自清鈔八卷本卷六。

〔八七〕此篇天尺樓鈔本不載，録自清鈔八卷本卷五。

〔八八〕「楊承知」，疑爲「楊承和」之誤。唐末楊承和，長慶二年嘗撰幷書《邠國公梁守謙功德銘》。見《石墨鐫華》諸書。

〔八九〕此篇天尺樓鈔本不載，録自清鈔八卷本卷六。

〔九〇〕此篇天尺樓鈔本不載，録自清鈔八卷本卷六。

〔九一〕此篇天尺樓鈔本不載，録自《鐵函齋書跋》楊霈編刻本卷四。

鐵函齋書跋卷六

山陰耕夫楊賓著

宋元明清碑帖跋

倉頡頌

《倉頡頌》，宋碑也。而字多古奧，故特裝而存之。

郭忠恕三體陰符經

郭忠恕書，不多見。惟《汝帖》刻數十字於後，圓活蒼勁，不在徐鉉下。此則似少遜，豈以三體并書故耶？然猶當在李寂、夢英上。

五箴碑跋[一]

宋人篆刻，向推郭忠恕與宣義大師。

余得其三體《陰符經》及《千字文》，幾與《嶧山般若臺碑》并寶。

丙戌春，復得此帖，乃知兩公而外，更有所謂李寂者，何碑刻之不多耶？

因跋數語藏之。

茶録

君謨《茶録》石，聞在三山陳湖州家，余求之不可得。適有市於書肆者，遂以微直得之。

昔劉後村極推《茶録》，以爲君謨小楷第一。余生平未見其他小楷，第就此帖而論，則得力於顔清臣，而加之以瘦潤者[二]。故裝於《麻姑記》之後云。

黃山谷題中興頌後詩〔三〕

山谷老人書，本在蘇米之上，而此詩全得之《瘞鶴銘》，尤非山谷他書可比。

弇州曰「谷筆以妍取老」，尚非知谷之深者。《居易錄》曰：「《浯谿新志》言：順治中，永州推官某過而賦詩，屬祁陽令刻之石，令媚推官，鐫去山谷書一角刻焉。」又弇州跋云：「模拓久遠，多失真。」然則山谷此詩，不但今時不全，即在正、嘉間已極漫漶矣。

而此拓完好若是，使弇州見之，更不知如何嘆賞矣。

先聖先賢圖贊〔四〕

孔子并七十二弟子像，相傳是李龍眠筆，而其贊則宋高宗所撰也。至其書，黃公潛以爲不知何人書，吳公訥則直以爲高宗御書。

按宋金華《潛谿集》：「高宗始爲黃庭堅書，因僞齊尚存，故臣鄭億年輩密奏，豫

方使人習庭堅體。恐緩急與御筆相亂，遂改米芾字。至紹興初，又改法二王。」今觀此贊，作於紹興十四年。而其書用王十之六，用米十之四。又與王儼齋司農家所藏不全《徽宗文集序》絶似，其爲思陵御書無疑。吳公訥直斷爲思陵書者，要非無據云然也。

像後舊有秦檜記，宣德間爲吳公磨去，今不復傳。余謂檜記正宜并存，以正其罪。如范氏藏文正公書《伯夷頌》，文、富、杜、晏諸公跋，後附檜一詩，詩與書未嘗不佳，然見者輒駡，於伯夷、文正究竟何損。今此記磨去，而檜於是乎得逃其罪，吾知吳公之懲姦爲疏矣。

己丑修禊後三日識。

星鳳樓帖〔五〕

此《星鳳樓帖》也。本南潯董氏舊物，流落於蕪城骨董家。予購之六年乃得，裝池盡脱，又三年始重裝焉。

《星鳳樓帖》，吳門葉氏有翻刻本，盛行海內。此正王弇州、屠緯真輩所謂「精善不苟亞於《太清樓》」者也。

吾子若孫，其寶之。

終南山說經臺道德經〔六〕

老子《道德經》，自逸少換鵝之後，見諸記載者有八：一在邢州龍興觀，爲唐玄宗御注而刺史李質摹敕者也；一在明州，不知何人書；一在閿鄉縣祥符觀，唐元宋書；一宋蒲雲雙鈎本；一岑宗旦書，并見《宣和譜》；一張即之書，見《方洲集》；一朱希真書，見《晦庵題跋》；一元趙孟頫書，吳門現有刻本，獨此前人記載所無，字近陶隱居《館壇碑》而多雜隸體。末云「終南山古樓觀，立石於道祖說經臺」而無朝代年月姓氏。

按老子李姓，唐時尊爲遠祖。高祖武德三年立廟羊角山，高宗乾封元年尊爲太上玄元皇帝。雖僻遠皆知之，豈有近在畿輔尚敢稱爲道祖者？此必爲宋真、徽時人

所書，而書法乃能近古。如是，真可寶也。遂裝而藏之，以廣《道德經》之類云。

張素行閣帖跋[七]

禾中素行張君，得宋拓《閣帖》四卷，有雅宜、玉遮兩山人跋。兩山人皆指爲泉州拓本。

按王竹齋《續格古要論》：「洪武四年，泉州知府常性，以劉次莊釋文叙《淳化帖》，翻刻泉州郡庠。」則《泉帖》刻於明初，而有釋文也，明甚。

今是帖紙墨甚舊，斷非碙崖以後物，而又無釋文，烏得以《泉州》指之？

張君又以他帖二卷補入，且以不全爲恨。夫王輔道刻《汝州帖》，一人但割數字，或三四行，多不可讀。又晉江《馬蹄帖》第五卷，止於智果、大令，《諸舍》、《敬祖》等帖皆缺尾行，而世不以爲嫌。則張君此帖，何不可以四卷、六卷傳耶？

因識數語，以廣其意云。

舊拓汝帖〔八〕

王輔道《汝州帖》，用十二紫石，刻於大觀三年，置坐嘯堂壁後。以有司苦於求索，因樓燬，瘞之馬厩。成化中，厩有光怪，掘置州禮房吏舍，未幾散民間。

順治八年，巡按范承祖復搜殘石，砌道署壁間。而字畫磨泐，僅存影響。

此本則成化後拓本也，得之閩中裝潢家，尚可讀。

按《弇州山人四部稿》及李九嶷《紫桃軒又綴》，皆因黄長睿掊擊不直一錢，遂目爲《淳化》子孫之最下者。

今《大觀》、《潭》、《絳》、《戲魚》、《修内司》，真本皆不可得，而行世翻刻，則又往往軟弱無骨。睹此渾金璞玉，猶可想見古人筆意。則昔之最下者，今且號爲良多矣，烏可以前人之貶而忽之耶？

改裝既成，因書數語於後。

舊拓汝州殘帖跋〔九〕

《汝帖》不免割裂之病，然古意尚在。而又多載秦漢以前籀篆分隸，尤非他帖可及。

余既得舊拓全本，又得此卷。雖行草殘缺，而篆隸更覺分明。閱之兩日夜，頗悟篆隸行草一貫之道。

漢晉間人，得之者多，所以衆體皆妙。唐以後人，失之者多，往往一體無成。然此特可與知者道，否則惟有供人捃擊而已矣。

晉江馬蹄閣帖跋

《淳化》子孫，見諸曹士冕譜系者，二十有二種，而晉江不與焉。

閩人云：「《晉江帖》，本宋時內府石，帝昺攜至泉州，將浮海，埋之地下。後其地爲馬厩，火光見，或掘得之。受馬蹄者，多如冰裂，故又云《馬蹄帖》。」或曰：「非帝

昺也，賈師憲携至木棉庵耳。」二說未知孰是。

今歸晉江張氏。第八卷籤「王羲之書」四字，獨草書。相傳王著集《淳化帖》至此，熙陵適至，親爲題籤，故比他卷爲大。閩人以此指爲《淳化》原本。然聞之《淳化》刻棗木，有銀錠扣，而此則石也。又與余所見宋拓《淳化》本不類，當別是一本。

余取蕭府校對，雖互有得失，而瘦勁風神，蕭府不及也。

乙酉冬，屬李中丞購得，而兩面裝之。因識其所聞者如此。

葉芳杜宋拓寶晉齋帖跋

《寶晉齋帖》原刻，在無爲州學。宣德間，便已散亡，存者纔六七石耳。明時有翻刻本，不甚佳。若原刻，止見一二卷，或《黃庭》一本，實未見其全也。

此本不但十卷無缺，而且附之岳倦翁七帖，首尾宋拓。前有唐六如題籤，後有王敬美、董文敏、徐朗白跋。

徐跋云：「天下無第三本。其一在文敏家，一即此本。」是則此帖較《淳化》更難

矣，具眼者慎無以《淳化》相比也。

趙子昂細楷書樂毅與燕王書[一〇]

承旨書，大都飄逸而多姿，獨京口《萬壽宮鍊師敕》及此書，則瘦勁沉著，全以骨勝。承旨亦烏可忽哉？

天冠山碑[一一]

魏公書多肉勝，而此獨稜角峭厲，人多疑其不類。余獨信之，以其與張留孫敕相似故也。

學佛宗人以牧，見余此本而愛之，因即舉以相贈。昔素師得鄔金吾大令《騷勞帖》，遂以草聖名世。以公究心書學，不減素師，其即以是爲《騷勞帖》可也。

趙松雪崇國寺碑[一二]

前輩云：「趙松雪晚年學李北海，故碑版絕似之。」此説非也。

予見文敏碑刻多矣，大都師鍾繇《程博古太廟碑》，而失其古樸；師王士則《清河王碑》，而失其軒爽耳。非學北海也。

此碑在今京師西直門內，字畫尚完好。予每過其下，必摩挲久之而後去，然未之拓也。而世則甚好之，遂取廢籠所有者裝之，而疏其所自云。

跋文待詔小楷千文

余往見文待詔手鈔《永嘉詩稿》，雖規模不爽絲髮，而微失之拘。此則舒徐中節，態有餘妍。韋誕云：「方寸千言，而有徑丈之勢。」不愧斯語矣。

跋雅宜山人墨迹〔一二〕

有明吳下能書者，以祝京兆、文待詔、王雅宜、陳道復四家爲最。四家書雖不同，然各有所得，非後人比也。文子孝廉得雅宜楷書《莊子》內篇一册，而缺《大宗師》、《應帝王》各四百餘字，孝廉丐余補之。

昔趙承旨欲補米書《壯懷賦》數行，一再易，皆不似。乃嘆今人去古爲遠，余何人斯，敢任茲役？竊以爲女媧煉五色石補天，不必求其似天也。以今人補古人書，而求其似古人，斯其所以去古遠矣。余則仿女媧氏法，直以己意補之。雖不似天，獨不得爲五色石耶？孝廉解人，當不以爲河漢也。

壬辰十二月二十日，大瓢道人楊賓識。

真賞齋法帖[一四]

李氏《真賞齋帖》，弇州山人與石雲先生極口稱之爲「當時法帖第一」。而又有火前火後之别，此則火前本也。以予觀之，似與《停雲館》《餘清齋》不相上下。

琅華館王覺斯細楷跋

書之最小而流傳者，唐則有褚登善《陰符經》、顏清臣《麻姑壇記》，宋則有黄長睿所跋《華嚴經》、釋法暉《經塔》，元則有趙孟頫書《樂毅報燕王書》[一五]，明則有陳鋼

《牡丹玉簪花瓣》[一六]、文徵仲《千字文》。余所見者，僅褚、顏、趙、文書耳，皆不若此本之小也。

此本藏靜海高鏡庭方伯家。方伯屬朱士標鐫之石。李子鳳陽則拓而藏之。

兩君好事，又加太史沂手背一等矣。

裴公琅華館王覺斯帖

明末書家，舊稱「南董北王」。董長於行，王長於楷。楷之小者，幾欲追踪《麻姑壇記》。

此則更小於《麻姑》，雖比他書少拘，然亦以傲宗伯矣。

跋國學諸碑 [一七]

國學有名碑刻，見諸《日下舊聞》者八：曰《石鼓文》，曰《樂毅論》，曰《黃庭經》，

曰《蘭亭序》，曰《孝經》，曰《爭坐》，曰《千文》，曰《金丹四百字》，而《丁香詩》不與焉。

甲申秋，余第五次入都，索諸國學，獨《黃庭》、《金丹》不得。或云明末移朝天宮，燬於火。因思盡拓而藏之，屬平州中丞，索之黨少司成，未得也。忽於慈仁寺見此四種，遂易之而歸。

《樂毅論》，相傳爲趙松雪臨，無異議。若《蘭亭》一叙，《春明夢餘録》定爲趙臨，而《金石文字記》則又指爲周伯琦。予取快雪堂所刻，趙臨《十三跋蘭亭》校對，雖皆得《定武》形似，而國學本似更弱，其爲周臨無疑。

《千文》乃唐僧亞栖書，亦可觀，惜不全。

《丁香詩》，則明人書，可有可無者也。

僧明光書劉繼莊詩册〔一八〕

先友繼莊先生，學貫天人，才兼文武。出其緒餘而爲詩歌，猶壓倒元白。乃以數

奇不偶，齎志而終亡。

曾幾何時，墓木遂拱。其嗣君正則，偶示粵僧明光所書遺詩，捧讀未竟，西州之

淚，泠泠然矣。

明光書法，全從大令得手，素師而後罕有其儔，與繼莊詩稱二絕矣。雖欲不傳，

其可得耶？

米紫來書卷[一九]

北地米紫來編修，康熙初有書名。當未舉弘博之先，為建昌令，與渭南劉菊厓交

善。

菊厓好其書，索得紙素卷軸甚多。菊厓沒，盡散失，不知所在。

其嗣君蓮年見此卷於爆竹肆，復購得之。而卷尾又有所謂朱顏仙者書其後，書

亦不甚惡，蓮年遂并裝而屬予題其端。

予素不識編修，然每見其書，大都少年時傳其家學。晚乃究心筆法，一變其體，

惜其未成而卒。此猶其未變時書也，頗多鹵莽之氣。而蓮年則不忘其親，因及其親

之友，蓋孝子之思也。遂道其本末如此。

林同人來齋集古帖跋

法帖自《澄清》、《淳化》《大觀》而後，予所耳聞而目見者九十餘種，無不以集而成也。

然皆鈎摹剞劂，以自表見，未有專集古人拓本者。予謂一經摹刻，即失本來面目。嘗取《淳化》、《大觀》校對，斷續肥瘦之間，便已各自成家，而況從此屢易，至於九十餘種之多。譬若聖賢之裔，傳之數千百年，氏族源流，且不可考，而欲於數千百年之後，得其始祖之精神、咳唾、難矣。

同人先生早見及此，既歷秦魏齊魯之墟，遍拓殷周秦漢晉唐碑碣，以次裝潢。又取生平所得殘帖，彙而裝之，名之曰《來齋集古帖》。每條之下，仍以朱書原帖名目，使人知所從來，所謂鈎摹剞劂之事，則無有焉。嗚呼，賢於前人遠矣！

海內金石拓本，兵戈水火之餘，往往不知所在；間有一二存者，又多棄而不收；

即收矣，又或以爲無所附麗，貯之廢簏，略不省觀，蠹蝕塵埋，亦復終歸於盡。自有先生此集，使天下後世知斷簡殘編，皆可成帖。庶幾傳者日多，而古人面目得存萬分之一，先生之功不大矣哉！

若夫始於少師，終於和靖，中間所取，無非忠孝節義之人，則又先生以之自命，而教於其家者也，先生僅好古之士乎哉？予又於是集見之矣。

高鏡庭西湖碑跋

余生平最好《聖教序》，學之幾四十年。而臨池握管，即不類。高方伯鏡庭，亦好《聖教》，而此碑則無一字不酷肖。豈歐陽公所謂得其形者耶？

鳳陽出此索跋，余見之滋愧矣。

跋自臨定武蘭亭

《蘭亭序》，右軍真迹而外，唐人臨拓，雖有趙模、韓道政、馮承素、諸葛貞、歐陽詢、褚遂良諸本，然無有出《定武》之右者。

壬午秋，對初陳子以定武本相借，且屬臨摹。余雖寢食於歐者有年，以爲欲學王者，必當以歐爲梯航，然《蘭亭》豈易言摹哉？

聊以博大方一笑而已。

跋自書玉枕蘭亭

《玉枕蘭亭帖》，按《太清樓法帖序》，文皇命率更令以小楷摹《蘭亭》，嘗藏枕中，名《玉枕蘭亭》。而《志雅堂雜鈔》則云[二○]：「賈師憲命王用和翻刻《定武帖》，又令廖筠洲轉爲小字刻之靈壁石。」《格古要論》又云：「賈師憲得《玉枕蘭亭》於山陰王氏，文待詔遂謂賈氏刻有二石。」



當世相傳，一在南京火藥劉家，一在福州郡學，郡學又有翻刻本。而趙文敏亦有臨本，所謂《巾笥帖》者是也。近又有翻文敏者。

甲申、乙酉間，予至福州郡學，遍搜不得。既而見徐興公、陳磐生、高雲客所跋拓本，前有右軍像者，始知郡學原石舊藏磐生家。磐生曾孫某持游都下，質於蕭蟄庵御史。耿精忠據福建，蟄庵獻其私人陳昉，昉死，復歸蟄庵。蟄庵卒，其子静居携之金壇外家，余乃從金壇購得此本，而失拓右軍小像。間取定武本校對，骨力未充，而大段符合若巾笥本。直文敏書耳，不可同日語也[二]。

然余間取諸刻對之，往往不甚相同。此則臨金壇蕭氏福州本。以其稍弱，又參用東陽《定武》意，知不堪與文敏作衙官，況蕭氏本乎[二二]？識此，以志余愧云。

跋自書梅花賦[二三]

昔人以廣平質直方嚴，而有《梅花》一賦，似爲生平之玷。予則以爲，序中託非

其所，貞心不改，與賦末「歲寒君子」諸語，正是見其方嚴，非《高唐》、《洛神》比也。

甲午四月十二日，因書是賦，故特表而出之。

自書蔣芳似册葉

余觀唐以前碑帖，頗有所得。因聚指管端，無論大小字，皆懸肘書之。世人既畏

其難，又於古人「大字運肘，小字運腕」之説不合，往往疑而怪之[二四]。

獨芳似蔣子，深信而篤好之，且以佳紙索書細楷。余自春徂夏，跋涉道途，近又

遭仲弟之變，筆墨荒廢，臂指生强，免强塞責。雖芳似有南康之癖，不以爲醜，然亦何

以解世人之惑耶？

自跋日課贈李棐公

余小楷皆懸肘撮管書，以故生澀，不流便，而棐公則謬愛之，每以不能多得爲恨。

丁亥三月，將執手言别，因裝日課十幀相贈，非以當折柳也，亦咲南康以瘡痂耳。

自書細楷千文 [二五]

書《千文》者，自漢迄明，千六百年間，見諸記載、入予《書要》者，凡二十八人。

其最大者，莫過詹孟舉，相傳字方四寸，勁健壯麗，體兼歐、虞、顏、柳。最小者，莫如

文徵仲八十三歲禿筆所書。雖不甚勻潤，然是《聖教》縮小，而又蒼老有骨，始終無

一弱筆，真杰作也。

余素不書《千文》，偶見武林俞蔚佳觀察星聚樓所刻，軟弱無骨，取材剩黔紙懸

臂書之，適與徵仲大小相等。非敢步趨徵仲也，或與觀察爭衡，如曹蜍之於逸少耳。

戊子五月廿六日自識。

自書金丹四百字 [二六]

昔趙魏公書《金丹四百字》，相傳石刻在國學中。予八至京師，求之不遺餘力。

不特石版已失，師拓本亦不可得。閑窗净几，每欲仿而書之。

自念生平作小楷，皆撮管懸肘，窮日之力，不能了此，遂蹉跎至今。

丁亥冬孟，貢三趙子出此索書，計非金丹不能盡此紙。又貢三方究養生之學，乃忘其醜惡，勉強以應。如曰步趨魏公，則吾豈敢！

跋瓊飛額後[二七]

昔人於牡丹下得石劍，有「此花瓊島飛來種」之句。今崇沙在海外而又濤植牡丹甚佳，因書「瓊飛」二字額其軒。庶幾地與其人兩無愧云。

滕王閣序[二八]

南昌滕王閣，以王子安一序而傳。然是序也，無勒石善本。戊子冬，予過南昌，刻工紀爾玉乞余書石而鑴之。予書惡，不足以重斯文，而爾玉則不可謂非子安之功臣也。

書大瓢日課後贈張安谷 [二九]

予作書皆懸肘撮管，是以書不能多。若小楷，則窮日之力不過二三百字。而每日晨起，雖冗極，必書百字。略有成數，即裝而爲一册，名之曰日課。然册未及成，往往爲人取去。

丁亥夏，識安谷於白下門，見余所爲日課者，意甚欲之。未及發，已爲他人取去，安谷頗快快。冬孟十日，遂裝此册相寄。

予書不足觀，或取其遠道相寄之意，且以其懸肘撮管，成不甚易而存之，斯可也。

跋自書樂毅論 [三〇]

《樂毅論》真迹，既焚高紳公家，石刻又失所在。宋人翻本亦鮮流傳，世俗遂以馮氏《快雪堂》及國學趙臨本爲貴。不知其氣浮而筆匾，實未望見王氏門墻也。余家有宋刻舊本，在趙臨上。

庚寅春，携之客南京行省，蔽庵學長出此屬臨。余素不習《樂毅論》，又以背臨法帖不爲錢穆父所取，聊以己意書之。雖氣浮筆匾之病或幸而免，然向馬行頭吹笛之嘲，則不能免矣。

蔽庵其笑而置之可也。

校勘記

〔一〕「五箴碑跋」，楊霈編刻本題爲「宋狄道李寂篆書昌黎韓愈五箴」。

〔二〕「瘦潤」，楊霈編刻本、《涉聞梓舊》本作「腴潤」。

〔三〕此篇天尺樓鈔本不載，録自清鈔八卷本卷七。

〔四〕此篇天尺樓鈔本不載，録自清鈔八卷本卷七。

〔五〕此篇天尺樓鈔本不載，録自清鈔八卷本卷八。

〔六〕此篇天尺樓鈔本不載，録自清鈔八卷本卷二。

〔七〕「張素行閣帖跋」，楊霈編刻本題爲「張素行宋拓淳化閣帖」。

〔八〕「舊拓汝帖」，楊霈編刻本題爲「家藏舊拓汝州帖」。

〔九〕「舊拓汝州殘帖跋」，楊霈編刻本題爲「家藏舊拓汝州帖殘卷」。

〔一〇〕「趙子昂細楷書樂毅與燕王書」，楊霈編刻本作「元趙孟頫小楷樂毅報燕王書」，《涉聞梓舊》本題爲「趙子昂細楷書樂毅與燕王書」。

〔一一〕「天冠山碑」，楊霈編刻本題爲「趙孟頫天冠山詩刻」。

〔一二〕此篇天尺樓鈔本不載，録自清鈔八卷本卷七。

〔一三〕此篇天尺樓鈔本不載，録自中國社會科學院文學研究所藏《莊子内篇》（明王寵鈔本）。

〔一四〕此篇天尺樓鈔本不載，録自清鈔八卷本卷八。

〔一五〕「樂毅報燕王書」，天尺樓鈔本作「樂毅論燕王書」，據張蓉鏡校本、楊霈編刻本、《涉聞梓舊》本改。

〔一六〕「玉簪花瓣」，張蓉鏡校本批云：「疑玉蕊花瓣。」

〔一七〕「跋國學諸碑」，楊霈編刻本題爲「新得北京國子監碑刻四種」。

〔一八〕此篇天尺樓鈔本不載，録自清鈔八卷本卷七。

〔一九〕此篇天尺樓鈔本不載，録自清鈔八卷本卷七。

〔二〇〕「志雅堂雜鈔」，天尺樓鈔本作「志雅堂新鈔」，據清鈔八卷本、楊霈編刻本及《涉聞梓舊》本改。《志雅堂雜鈔》，宋周密撰，有一卷、二卷及十卷本，今存。

〔二一〕「甲申、乙酉間」至「不可同日語也」，清鈔八卷本卷三載此篇，題爲《玉枕蘭亭叙》，多此一段，據補。

〔二二〕「蕭氏本」，楊霈編刻本及《涉聞梓舊》本作「賈氏本」。

〔二三〕「跋自書梅花賦」，楊霈編刻本題爲「跋手書宋璟梅花賦」。

〔二四〕「怪之」，楊霈編刻本、《涉聞梓舊》本作「非之」。顧賢庚鈔本作「□之」，眉批云：「蔣芳似册頁現藏話雨樓，而下空字係『笑』字。」

〔二五〕此篇天尺樓鈔本不載，録自清鈔八卷本卷七。

〔二六〕此篇天尺樓鈔本不載，録自清鈔八卷本卷七。

〔二七〕此篇天尺樓鈔本不載，録自清鈔八卷本卷七。

〔二八〕此篇天尺樓鈔本不載，録自清鈔八卷本卷七。

〔二九〕此篇天尺樓鈔本不載，録自清鈔八卷本卷七。

〔三〇〕此篇天尺樓鈔本不載，録自清鈔八卷本卷八。

附　錄

序　跋

題鐵函齋書跋[一]

《鐵函齋書跋》六卷，静軒鈔藏者也。予於癸酉春暮晤龍石，談及此册，遂向静軒借鈔。人事倥偬，未克藏事。饑驅上道，舟中無事，即以静軒所贈舊鈔殘本，轉次校閲。互有異文，錯落字句，手正一通，尚未爲盡善也。道光癸未四月五日，鐵道人記於丹徒舟次。鐵龍。

題鐵函齋書跋[二]

是書爲余友楊君龍石假吳君静軒家藏本所鈔，而假余亦鈔一本。其所辨證碑帖

之原委，書品之高下，靡不詳晰精當，洵可寶也。前因歲暮，未暇鈔録，今四五月間，畫長無事，瀹茗焚香，日鈔數頁，兩旬而畢。其中或有訛字，俟有善本再校可也。

道光十三年五月盛湖顧賢庚記

（鈐「顧賢庚印」、「蘭畦」、「蘭畦手跡」印）

趙子鶴鐵函齋書跋鈔本題識[三]

《鐵函齋書跋》六卷，無刻本，余從友人處見此書借鈔。中間訛字甚多，稍稍校訂，尚有誤處。末卷自《魯峻碑》起，至《友人半截碑》數跋，又從別本補入。又附《開皇禊帖》一、《筆陣圖》宋拓本一、《邑禪師塔銘》一。此三跋，從過目本墨迹録存。子鶴仁弟癖嗜古墨，見余案頭有此，借去倩友傳鈔。然須更加讎校，俾成善本，亦快事也。

辛丑三月初六日曉起，積雨既停，嫩晴欲放，爲書數語於後。

楊澥龍石

題鐵函齋書跋〔四〕

楊大瓢先生《鐵函齋書跋》八卷，世無刊本，僅於收藏家見一二鈔本。然其中考古精詳，實可與金石文字并存篋。

今春自楚北歸，適浙友楊古愚茂才由海上返，舟過金閶，停帆見訪，詢其行篋所得，僅以此集示之。愛莫能舍，以黃小松所藏宋拓《武榮》《北海相景君》兩碑易得。

爲志數言，寄贈子荄太史。子荄收藏碑帖將萬種，此書得附鄴架，亦此書之幸也。

<div style="text-align:right">道光乙巳清和月朔日吳縣郭鳳梁跋於碧雲館</div>

題鐵函齋書跋〔五〕

丙午十月初（佚名硃筆眉批：按丙午爲道光二十六年），崑山張靜坡與郡友吳君志恭來虞，出舊鈔古刻書七八種，并唐六如山水破絹本，易余所藏王圓照青綠山水

去，追悔莫及。此亦作值極貴者。取其校本，一時罕有也。讀三復，泚筆記。十一月初八日三鼓，月光皎潔，靜坐感懷無已。芙川蓉鏡識。

題鐵函齋書跋〔六〕

楊大瓢題跋三冊，季虎所贈。考據明確，筆致簡古，非凡筆也。

<div style="text-align:right">丙午四月廿又一日子蓀藏</div>

鐵函齋書跋例言〔七〕

一、是書向未見刻本，惟王述庵《金石萃編》內載有《鐵函齋書跋》數條，始識其名，遍求不得。

丙午冬，高要趙子鶴明府既以《大瓢偶筆》鈔本見示，後因考論大瓢著述，子鶴復以此書鈔本借覽，乃知述庵所載，即大瓢所著也。閱楊龍石題後，謂是書無刻本。顧何以《金石萃編》又列數條，豈從鈔本采入耶，或即大瓢所跋原帖而取錄之耶，抑

是書早有刻本而龍石與余均未之見耶？

余愛其書詳明淹博，自成一家之言，足與趙子函《石墨鐫華》、郭嗣伯《金石史》、孫退谷《庚子銷夏録》《閑者軒帖考》、劉公𢾾《七頌堂識小録》、王箬林《竹雲》《虚舟》兩題跋、孫淵如《寰宇訪碑録》諸書，互資考證。但惜其草創録存，未經編次，加以傳鈔訛謬，不勝辛亥豕之繁，使閲者不無抱憾。因不揣固陋，考按時代，次其先後，悉心校正，重爲標目，庶幾開卷瞭如，而是書始成完璧矣。

爰并付梓，以公諸世。縱世有刻本，然見者寥寥，度亦早經漶滅。即原刻至今尚存，亦可并行不悖。倘無刻本，則此書自此而傳，不特大瓢之幸，亦後人之幸也。

一、是書原本六卷，今編爲四卷。原本末卷，大半從別本補入，楊龍石又從所見原帖墨迹附録三跋，今皆各按時類編次，不復更加識別，以省繁紊。

一、是書原目皆隨手録記，甚爲簡略。今各按其跋意，詳爲標揭。其有一帖數跋者，於首列一跋，必詳標時代姓名，餘則按跋揭明，或仍舊目。其仍舊目者，不過十之二三。

一、標目務在詳明，其有原碑可考者，俱按碑文原目摘要標揭。

一、每卷各將時代數目總揭於前，以便查考，蓋從趙子函《石墨鐫華》例也。

一、唐碑先帝王而後諸臣，遵《閣帖》例也。

一、原書内李鳳陽東陽《蘭亭》原有三跋，今只録其二。内一跋語，多別見，因刪之，以省繁複。

一、原書唐太宗《屏風碑跋》内，引《尚書故實》語，虛字間有增減。今仍按《尚書故實》原文録正，以歸核實。

一、原書末卷有從別本補入者，有爲楊龍石從過目本録存者，并諸跋内有爲《金石萃編》采摘者，今皆各録其目於後，以便稽考。

一、原書末有楊龍石題後，實此書傳鈔原委，合并附載於後，以存廬山面目。

一、原書鈔本訛字甚多。凡有可考，俱經隨手改正。其有不可考者，如《連江石鼓文跋》内，連江令想繼生之「想」字；《王耳谿再贈玉版十三行跋》内，既云太和令陸楚鶴，而翁蘿軒《玉版十三行跋》又云泰和令陸夢鶴，同跋此帖，而「楚」、「夢」二

字，所鈔各殊，未知孰是。諸如此類，無從考正，仍從缺文，以俟博雅。其它訛謬，在所不知者，想復不少。尚望後之君子，有以正之。

道光丁未七夕慰農氏識

題鐵函齋書跋〔八〕

歲庚申七月，因虞山賊勢逼迫，不得已，由徐六涇渡海而至興化。舍弟藻鏡寓中所携書册無多，家藏之物，刻刻形諸夢寐。不意常、昭兩邑，於八月初二日辰刻失守，所有萬餘金書畫碑帖，想俱作爲煙雲過眼，人生景界，此爲最苦。偶閱此書，猶幸伴我案頭，不更當珍重耶。

八月二十六日，芙川張蓉鏡志。

庚申十月初六日，夜再讀一過。芙川。

楊龍石原鈔末卷從別本補入各跋原目〔九〕

魯峻碑并陰

友人半截碑又半截碑一首

楊龍石從過目本墨迹錄存各碑原目

開皇禊帖

宋拓本筆陣圖

邕禪師塔銘

以上共計補錄一十九首

王述庵金石萃編内采錄各跋計十首

漢無極上白石神君廟碑 全錄

孝女曹娥碑 全錄

唐太宗晉祠銘 摘末段

唐睿宗景龍觀鐘銘 全錄

葉芳杜景龍觀鐘銘全錄

僧大雅集王右軍書大將軍吳文墓志銘摘首段

夢虎道者廟堂碑摘首段

舊拓醴泉銘摘首段

趙模申文獻公高士廉塋兆記節首段

顏真卿郭敬之家廟碑全錄

題鐵函齋書跋〔一〇〕

吾鄉先輩楊公以孝行著，工書，能文章。寸紙隻字，世以爲寶，蓋不徒重其書也。所著《書跋》六卷，諸家考證金石，率多徵引。而原書僅傳寫本，流傳不多。予訪求十年，未獲。

是本得之福州陳氏，爲蕭山王氏萬卷樓舊鈔。卷中校改識語，皆太史宗炎手筆也。太史得第後，高隱不仕，潛心著述，世稱晚聞先生，亦鄉先輩之賢而工文者。手

墨如新，尤宜珍重。

又題鐵函齋書跋〔二〕

山東道中次阿少宰香穀韻　　　同治丁卯冬中初九日鄉後生周星詒記

平原千里麥苗齊，一路春風入馬蹄。作客正當寒食後，依人又過穆林西。

酒沽村店頻頻醉，柳拂征鞍處處迷。聞道前途逢歉歲，哀鴻無數滿山谿。

右予所得先生行書七律，便面款署「靜翁先生正之」，「山陰楊某」。予以先生著

述，自《書跋》外，未見流傳。而詩亦清致可誦，爲之錄附卷末。他日尚更有得，當爲

增補，如岳倦翁之輯《寶晉英光集》也。

另一便面懸臂作楷書《馬蹄帖》跋，款亦署靜翁而自稱晚生，豈即卷中所謂李靜

庵中丞邪。跋撰於乙酉，書於丙戌十二月一日，蓋後一年。

題鐵函齋書跋〔二一〕

右《鐵函齋書跋》六卷，從周季貺太守藏本録存，今録副寄子與先生。

是編論書，多有道甘苦之言。叙明以後新摹碑本，亦詳晰，足資考證。其以智永《千文》爲薛氏臨摹及推東陽《蘭亭》在諸刻上，尤具真識。獨於褚《聖教序》，進同州而黜慈恩，尚沿前人之誤，竊未敢附和也。

原鈔經晚聞校改，訛字尚多，今稍改正，或加乙字旁，并以硃筆爲别。

光緒丙子長至日錫曾附識

（鈐「魏錫曾」陰篆、「稼孫」陽篆印）

題鐵函齋書跋〔二二〕

絶似當年顧阿瑛，圖書充棟遍知名。鐵函文妙重參訪，千古咸聞金石聲。

右顧蘭畦手鈔《金石考》二冊，余新獲者也。顧居笠澤，家貲殷厚，富收藏，博考古，一時名流皆所傾倒。歿已二十餘年，余未識其人，至今艷之。

<div style="text-align: right">

同治辛未夏六月笑罍逸史題

（鈐「郭」、「照」二朱方印）

</div>

跋鐵函齋書跋〔一四〕

大瓢山人《鐵函齋書跋》六卷，得本於吳江楊龍石瀞。山人以書名，其題跋多所考核，不泛論字體。雖分潁上《黃庭》與思古齋爲二，及《半截碑》稱將軍吳文，《受禪碑》謂已毀，不無沿誤。然其精當處，要確不可易。爲翁蘿軒學士跋《玉版十三行》，刻之端石，今流傳紙貴。而再跋一條內，自言刻工鑴戈趯如時下書，皆作卷筆，以之爲恨。則其八法，尤可想見也。

<div style="text-align: right">

海昌蔣光煦識

</div>

跋鐵函齋書跋〔一五〕

大瓢山人以孝名，尤善書，能文章。其著述留存，遂乃與人并重。所撰《鐵函齋書跋》六卷，世鮮傳本。其中辨論是非，多得之目驗，非耳食者比。客歲魏稼孫鮮尹，自閩中寫寄一冊，蓋傳鈔於周季貺太守，而太守則得之福州陳氏，實蕭山王氏十萬卷樓舊鈔本也。王名宗炎，以大史公歸隱林下，藏書極富，世所稱晚聞先生者是也。

今年夏，石子韓刺史，復由漢上郵視此冊。中有張叔未解元評語數條，知原本爲清儀閣物，子韓從而録副者。它日擬付手民，屬爲讎校。爰發匧而對勘之，互有訂正。

按山人所著，尚有《柳邊紀略》、《寧古塔志》、《大瓢先生雜文殘稿》，則亡友震澤吳曉鉦茂才皆有之。曩時避地海上，嘗爲假觀。僅鈔其殘稿一冊，他不及寫。所謂殘稿者，是又盧抱經學士所輯録者也。稿中有自著《金石源流序》一篇，稱其書有六十卷之多，則不可得見，恐世間已無存本。星詒周魏二君題記，均以未見他著爲恨。

鰦生所睹獨多，不可謂非眼福也乎！

光緒四年歲次戊寅秋九月伊安淩霞謹跋

題鐵函齋書跋〔一六〕

此書乃魏稼孫醴尹手鈔贈淩子興先生者。先生歸安人，名霞，藏金石頗富。書内小字批即先生手録者。廷濟之名，曾有二三人，或者即未未解元耶。

光緒戊申購閱偶記　河間龐澤鑾識

大瓢山人鐵函齋書跋〔一七〕

曩見松禪老人手録大瓢山人撰翁蘿軒刻《玉版十三行跋》，考訂精審，服其具眼。初不知有此書也。

頃從師米齋假得山人所著《鐵函齋書跋》六卷，爲鐵龍道人手鈔本，龍石所校，舊藏吾邑雙芙閣張氏。卷内蓋有「鐵嶺宋氏收藏」諸印，記芙川先生手題兩跋，謂此

書當時作值極貴，取其校本，一時罕有也。因逐錄一本，七日而竟，重加勘校，仍不免有魚豕之遺。芙川所云罕有之校本，乃尚未盡然，可見掃除塵葉之難矣。

大瓢生值康熙右文之世，與姜西溟、方靈皋、何義門、查聲山、孔東塘諸先生爲友。平生酷嗜碑版，研精數十年，盡覽各家收藏宋元舊拓。經其論定，莫不翕然推重。今閱此集品題，要以晉唐法帖爲多，此亦可見當時之風尚也。跋中兩及夢虎道者，據龍石注謂即大瓢夫人，亦能書，惟未及其姓氏。按之卷中《聖教序跋》云，爲內弟朱完璞所藏，則夢虎道者，應爲朱氏也。楊龍石所撰金石文字，時及大瓢山人，此卷校注或係即出其手。所惜鐵龍、芙川兩跋中，未言明耳。

又《停雲館黃庭經跋》云：「石歸常熟錢氏。」此事知者甚尠，可補《常昭合志·金石門》所未及。

辛卯九月望日柏飲生記

注　釋

〔一〕此篇作於道光三年，錄自《鐵函齋書跋》光緒間柏飲鈔本卷末。

〔二〕此篇錄自《鐵函齋書跋》道光間顧賢庚鈔六卷本。

〔三〕此篇爲楊澥道光二十一年作，錄自道光間楊霈編刻四卷本。

〔四〕此篇爲郭鳳梁道光二十五年作，錄自清鈔八卷本卷末。

〔五〕此篇爲張蓉鏡題，錄自光緒間柏飲鈔本卷末。

〔六〕此篇沈兆霖作於道光二十六年，錄自清鈔八卷本卷首。

〔七〕此篇錄自道光間楊霈刻四卷本卷首。

〔八〕此篇爲張蓉鏡咸豐十年作，錄自光緒間柏飲鈔本卷末。

〔九〕以上三篇錄自道光間楊霈刻四卷本書末附載。

〔一○〕此篇錄自光緒二年魏錫曾家鈔本卷末。

〔一一〕此篇錄自光緒二年魏錫曾家鈔本卷末。

〔一二〕此篇錄自光緒二年魏錫曾家鈔本卷末。

〔一三〕此篇錄自道光間顧賢庚鈔六卷本。

〔一四〕此篇録自道咸間刻《涉聞梓舊》本。

〔一五〕此篇録自楊守敬原藏淩霞鈔六卷本。

〔一六〕此篇録自光緒二年魏錫曾家鈔本卷首。

〔一七〕此篇録自光緒間柏飲鈔本書衣。

附錄

ISBN 978-7-5340-7488-2

定價：49.80圓

京城新安官方微信

新儒文化官方微信